世界名畫家全集　何政廣主編

夏賽里奧 Chassériau

李依依●編譯

藝術家出版社

世界名畫家全集

法國浪漫主義巨匠

夏賽里奧
Chassériau

何政廣●主編
李依依●編譯

藝術家出版社

目 錄

前 言

在19世紀法國藝術家中，夏賽里奧是一位浪漫主義的奇才。

泰奧多·夏賽里奧（Théodore Chassériau, 1819-56），出生於法屬的聖多明哥島（今日「海地」）的薩馬納。父親貝納·夏賽里奧是企業家兼外交官，母親是聖多明哥人。夏賽里奧兩歲時便隨著母親及兄妹回到法國。母親和長兄費德里克很重視他的童年教育，培養他早熟才華，很早就開始學習繪畫，十一歲即進入新古典主義畫家安格爾的畫室，成為他的得意弟子，在肖像畫的線條描繪他受老師的影響很顯著，安格爾曾說：「這孩子將成為繪畫界的拿破崙。」夏賽里奧取材自《聖經》及神話故事的裸女畫，則有敏銳的感受性與獨特作風，深深影響了後來的象徵主義畫家古斯塔夫·摩洛（Gustave Moreau, 1826-98）。1839年他二十歲時畫了〈沐浴中的蘇珊〉、〈從海中誕生的維納斯〉在沙龍入選展出，呈顯了他藝術的早熟。1840年，夏賽里奧赴義大利旅行，從羅馬到拿坡里、龐貝古城等地，畫了許多風景畫，歸國後，創作〈安德美特被仙女捆綁〉，接著畫了〈海邊哭泣的特洛雅女人〉參加巴黎的沙龍展。1846年旅行阿爾及利亞，北非強烈的光線，促使他恣意發揮色彩與光線的表現。也因此，他從心靈深處喜愛浪漫派大師德拉克洛瓦的藝術，夏賽里奧的繪畫一直恪守安格爾線條的嚴謹，而又神往德拉克洛瓦色彩的富麗，所以他將安格爾的線條與德拉克洛瓦的色彩作了一種融合而創造出自己的畫風。

夏賽里奧擅長於肖像畫，在不到二十年內，就畫了一百多幅肖像畫，包括許多名作家的肖像。他一生較著名代表作的可舉出：〈沐浴中的蘇珊〉、〈從海中誕生的維納斯〉、〈馬克白與班戈遇三女妖〉、〈阿波羅與黛芙妮〉、〈正在打扮的以斯帖〉。這幾幅名作都收藏於巴黎羅浮宮，是比較能顯示夏賽里奧傾向於浪漫派的熱情之作。其中〈馬克白與班戈遇三女妖〉透過有力筆觸與明亮而又帶恐懼光線，表現女妖們向馬克白宣告命運時刻，成功刻畫莎士比亞劇作中的戲劇張力。此外，他創作了表現東方官能美的一系列裸體畫，如1839年參加沙龍展的〈從海中誕生的維納斯〉，以戀人愛麗絲·歐茲為模特兒所畫的〈熟睡的浴女〉、1853年巨幅油畫〈溫泉浴場〉。都屬於高度寫實繪畫，但富有考古學精神與東方風味，描繪出充滿詩意情色寓意的裸體，受到藝評界的稱讚，為古老傳說注入新的浪漫情愫。這也是夏賽里奧後期繪畫的一大特徵。他僅活了三十七歲，是位早逝的天才。

在19世紀中葉，夏賽里奧與德拉克洛瓦雖同為浪漫主義畫家，但他與德拉克洛瓦不同之處，是他致力於許多壁畫製作，成為裝飾畫家。他為巴黎審計院製作大壁畫（1844-48），題材包括〈古代戰士下馬圖〉、〈沉默、冥想與學習之神〉、〈法律之神〉、〈海洋之神〉和〈和平守護者〉等，體現時代的理性主義、科學主義、自由主義，加入了他個人的人文主義態度。現在壁畫已破損，斷片收藏在羅浮宮。巴黎的聖梅里教堂（1840）、聖羅克教堂（1854）、聖菲力普·杜魯爾教堂（1855）都有他的壁畫作品，富於秩序感的大畫面，可以感受到他高超的構成力，是他藝術成就的紀念碑。2002年到2003年巴黎大皇宮、史特拉斯堡學院美術館、紐約大都會美術館巡迴舉行向夏賽里奧致敬的大回顧展，肯定他在美術史上的地位。

何般深

2014年5月於藝術家雜誌社

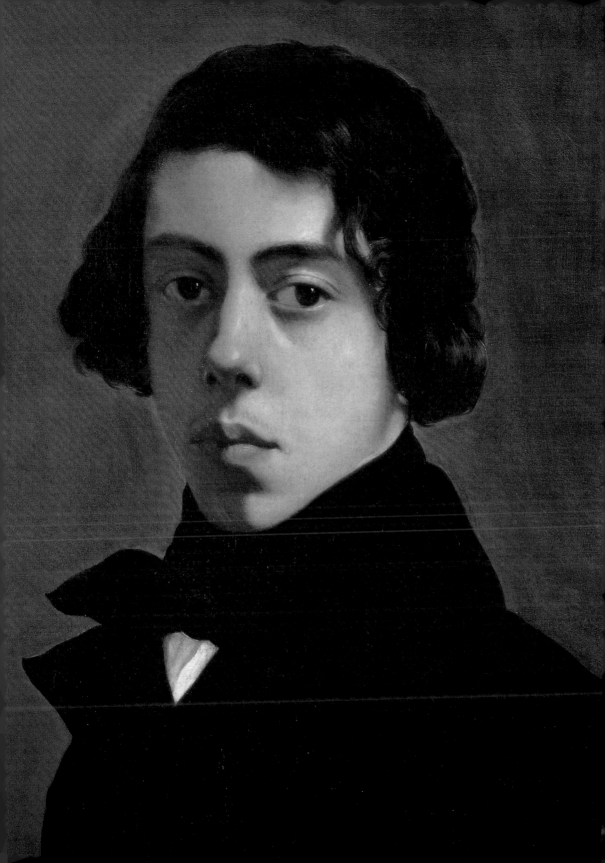

泰奧多・夏賽里奧
——繼承新古典而走向浪漫主義的巨匠

　　泰奧多・夏賽里奧（Théodore Chassériau, 1819-1856），一位容易被忽略的19世紀浪漫主義巨匠，他在藝術史上的成就之所以被忽略，並非因為其藝術造詣不夠，而是因為他在世的時間過短，當準備邁向職業生涯的高峰時，卻因為健康問題而不幸辭世。至於他費盡心力完成的審計部壁畫裝飾，卻又因1871年的火災，作品不是遭毀損就是失去色彩光澤。一趟歷經了三十七年的短暫人生之旅中，泰奧多・夏賽里奧似乎總是少了那麼一點好運氣。

　　泰奧多・夏賽里奧曾說：「只要有天份，就不需要再尋找。」這位天才畫家，十一歲便進入安格爾畫室學習，甚至被安格爾譽為「未來繪畫界的拿破崙」。少年得志的他，雖然接受學院派中嚴謹的古典主義訓練，尤其以肖像畫為自己建立名聲，卻並未乖順地遵循安格爾所捍衛的新古典主義風格，反而是由此做為出發點，在繪畫道路上持續探索自己所感興趣的主題，反覆磨練自己的繪畫技巧，浪漫主義、東方主義對他產生了更深刻的影響，這點亦顯著地反映在其畫作之中，尤其經過1846年5月至7月的阿爾及利亞之旅後，泰奧多・夏賽里奧所描繪的異國主題更惟妙惟肖，並樹立起獨特的繪畫風格，包括裸女畫作中所欲展現的濃烈情慾，以及歷史敘事畫中的宏偉企圖心。

　　1856年，泰奧多・夏賽里奧逝世後，並沒有任何美術館為

夏賽里奧
**穿著禮服的自畫像
（局部）**
1835
油彩畫布
99×82cm
巴黎羅浮宮藏
（前頁圖）

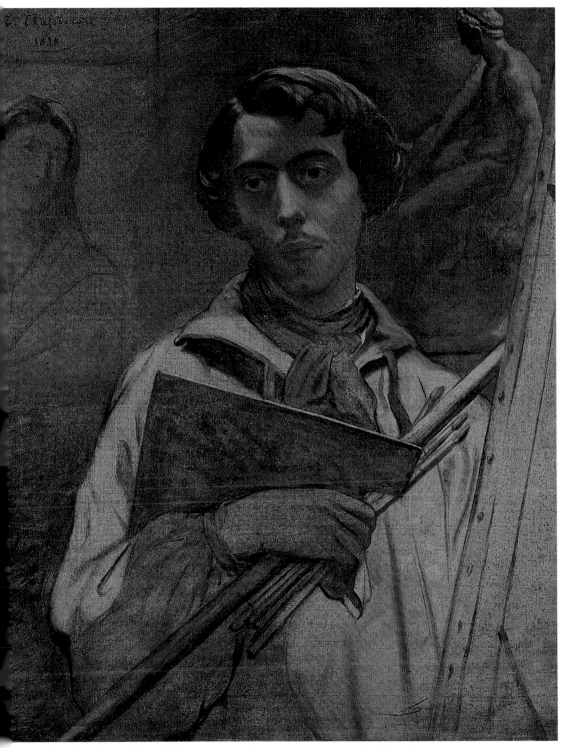

夏賽里奧　**穿工作服的自畫像**　1838　油彩畫布　73×59.5cm　巴黎羅浮宮藏

他舉行回顧展，將其作品真實完整地呈現在世人面前，直到1933年，巴黎的橘園美術館才舉行了泰奧多‧夏賽里奧的第一次回顧展。當後人再度回視泰奧多‧夏賽里奧的藝術成就時，驟然發現，這顆19世紀藝術史上閃爍而明亮的星星，在歷史的暗廊中，黯黯發著光，等待著後人的發掘與激賞。

與家庭的緊密連結

　　在泰奧多‧夏賽里奧的成長過程中，家庭環境對他無疑產生

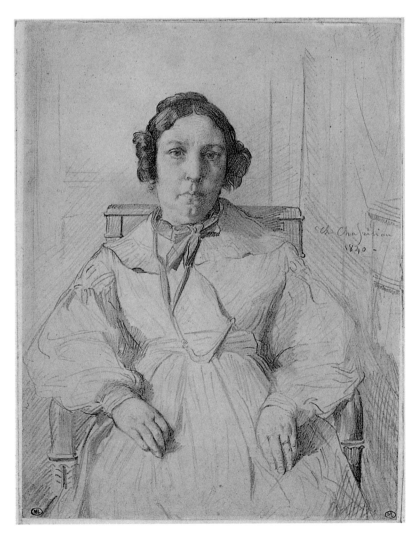

夏賽里奧
貝納‧夏賽里奧夫人肖
像畫　石墨　1840
257×200cm
巴黎羅浮宮藏

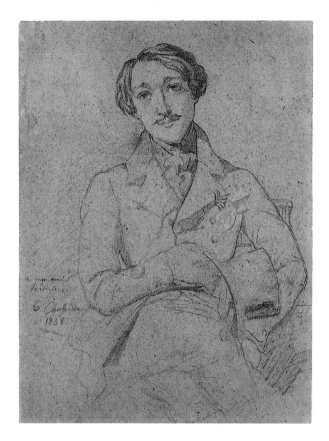

夏賽里奧　**詹寧肖像**
石墨　1838
31.8×23.5cm
紐約大都會美術館藏
（左下方以石墨題字、
簽名與標記日期：給我
的朋友／詹寧／T・夏
賽里奧／1838）

深遠的影響。童年時期，夏賽里奧的父親經常不在家，母親的個性又顯得冷漠，慶幸的是，他的童年回憶充滿了兄弟姐妹之間的深厚情感。他與家庭之間，始終保持著一股密不可分的連繫，比如他後來在巴黎選擇的住所位置，距離其父母與兄弟姐妹們並不遠，彼此之間保持相互照應，他所租的公寓和畫室，離父母家僅距離幾公尺遠，生活範圍圍繞於巴黎第九區的普羅旺斯路（la rue de Provence）、卡迭路（la rue Cadet）、費雷切路（la rue Fléchier）之間，在他生命的最後幾天，他回到了巴黎的寓所，在1856年逝世於此。

除了第一份「工作」之外，那是位於巴黎第二區的聖奧古斯汀路（la rue Saint-Augustin）上，夏賽里奧的生活步調幾乎僅侷限在巴黎第九區內，彷彿在他探索神祕與異國世界之前，必須先把自己緊緊地捆綁在一個固定範圍之內。對他而言，這個範圍正是其家庭的活動區域，也就是他鮮少離開的第九區，他之所以這麼做，並非出於被迫，而是心繫家庭的強烈慾望。這個自然而成的枷鎖，無形地將他化為一塊乾燥的海綿，讓他日後得以強烈吸收與盡情綻放。

在夏賽里奧短暫的繪畫生涯中，他的兄弟姐妹經常是他早期肖像畫作品中的主角，親情一路伴隨著他的成功與挫敗，特別值得一提的是，他的哥哥費德里克（Frédéric），當年費德里克透過眾多人脈關係，試圖讓夏賽里奧得以出售作品以獲得經濟收入。此外，也是因為費德里克的緣故，夏賽里奧結識了政治家維多・特拉西伯爵（Victor Destutt de Tracy）、法國著名浪漫

夏賽里奧　**拉馬丁肖像**
紙上素描
31.5×22.7cm　1844
巴黎羅浮宮藏

主義詩人阿方斯・德・拉馬丁肖像（Alphonse de Lamartine），
以及政治思想家和歷史學家亞歷西斯・德・托克維爾（Alexis de
Tocqueville）等知識份子，由於成功地成為某個「政治圈」裡的
一員，夏賽里奧獲邀為法國國家審計院（La Cour des comptes）
繪製壁畫。

　　相較於同時代的其他藝術家，比如安格爾與德拉克洛瓦，雖
然泰奧多・夏賽里奧較不那麼被後人所熟悉，但在當時，夏賽里

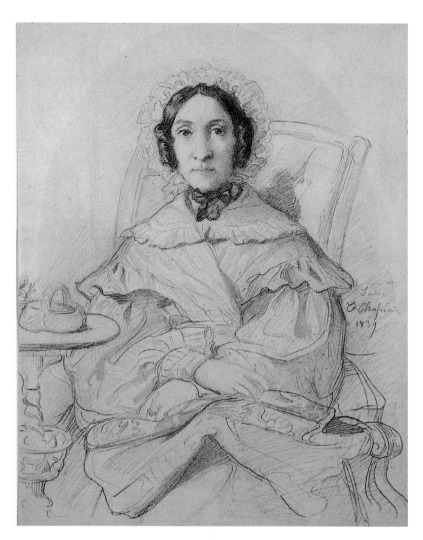

夏賽里奧
**克蕾蒙絲・莫納侯母親
肖像**
石墨 1839
260×209cm
巴黎羅浮宮藏

奧在中產階級領域中，與他們一樣具有一定的知名度和影響力。

兄弟姐妹間的緊密連結與深厚情感，讓他們在各個階段相互交織著生命，比如1829年父母親只帶著夏賽里奧的姐姐愛黛兒（Adèle）前往聖多馬島（Saint-Thomas），兄弟姐妹們對愛黛兒充滿著想念；又或者在夏賽里奧逝世後，費德里克總是對此懷著無限感傷。此外，透過家族友人的介紹，夏賽里奧從青少年時期便結識了幾位青梅竹馬，比如來自安地列斯移民家庭的克蕾蒙絲・莫納侯（Clémence Monnerot），以及後來成為法國女作家的戴芬娜・德・吉哈丹（Delphine de Girardin）等人。

整體而言，在分析與了解泰奧多‧夏賽里奧的作品之前，首先有必要理解他身上那份親密的家庭感，這不僅構成了畫家的性格特色，同時也是更深一層了解他作品核心的線索，在此之中，我們將會發現夏賽里奧身上那敏感而細膩的情感元素。

夏賽里奧家族的特質

夏賽里奧這個龐大家族的發源地在法國西邊的夏朗德省（Charente），第一代祖先讓‧夏賽里奧（Jean Chassériau）從事經商，一輩子生活、工作於聖提斯城（Saintes）。他的其中一個兒子，亨利（Henry），開始了夏賽里奧家族與海洋的緊密情感，亨利‧夏賽里奧多次航行到美洲沿岸，並在海地（Haïti）結婚。亨利的大兒子在法國拉侯歇爾（La Rochelle）成為了一名船長，同樣地，他也娶了一名來自島嶼的女孩，結婚後生育了十八個孩子，其中老么正是貝納‧夏賽里奧（Benoît Chassériau），也就是泰奧多‧夏賽里奧的父親。因此，夏賽里奧的曾祖母與祖母皆來自於安地列斯群島，而且應是該地區經商的克里奧爾人（créoles）或莊園地主。

由此看來，在家族的遺傳基因中，早已融合了海洋的魅力、商業、遠方國度這三項特徵，難怪夏賽里奧日後會對東方異國產生如此極大的興趣與好奇心，他的人格特性中已經

夏賽里奧
雷蒙—立伯‧弗朗希庫爾—歲肖像 石墨
1839　34×27cm
巴黎布拉姆與羅亨索畫廊藏

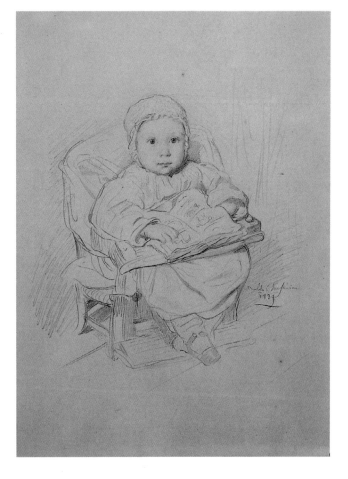

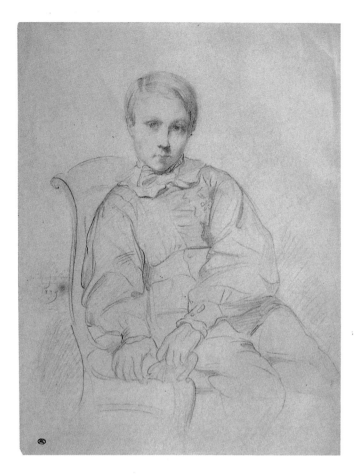

夏賽里奧
年輕男孩坐在扶手椅上
的肖像畫　石墨與擦筆
1839　31×23cm
巴黎羅浮宮館藏

帶有某種異國魅力，而這其實正是家族世世代代傳承下來的浪漫因子。在夏賽里奧家族中，迎娶一名島嶼女子已是延續了三個世代的傳統，遠離家鄉、航行漂泊多年，在這個家族的歷史中，亦是稀鬆平常的情節，他們無法抵擋地愛上遠方國度，同時也愛上異國文化，並將其與自身文化結合成一個新的生命體驗，在美洲與歐洲之間的廣闊海洋上，享受冒險的、孤單的生活，這可說是他們與生俱來的第二天性。

亨利‧夏賽里奧的第十四個孩子，維多—費德里克（Victor-Frédéric）曾經捐贈給羅浮宮一批精采的泰奧多‧夏賽里奧作品。維多—費德里克仿效其父親，自己曾多次航行到遠方，先是去了法屬聖多明哥（Saint-Domingue，即現今的海地），在那裡娶了一名當地女子，接著進入軍隊，自十七歲起便投入戰事，陸續在安地列斯、西班牙、德國等地作戰，最後逝世於滑鐵盧（Waterloo），而在維多—費德里克身上，我們再次可以看到夏賽里奧家族中，那份敢於冒險的特質，試圖征服一個全新的世界，接著又可以為了新的冒險而放棄一切再次離開。至於他的弟弟貝納‧夏賽里奧（泰奧多‧夏賽里奧的父親）則是個具有商業頭腦、一絲不苟、聰明、忠誠、充滿熱忱的外交事務官，深深地被安地列斯群島吸引，對該地幾乎貢獻了一生，他像是另一名具代表性的繼承人，繼承了夏賽里奧家族那份極其與眾不同的生命特質。

泰奧多・夏賽里奧的誕生

　　在這個傳奇家族中，畫家的父親貝納・夏賽里奧有著一副憂鬱而堅毅的雙眼，暗示著家族的某種傳統性格，不苟言笑的同時，又流露出他對兒子的擔憂。在一份未曾出版過的資料中，記載著1824年，當時貝納・夏賽里奧仍為外交事務官，他書寫道自己在夏朗德省的童年，以及青少年時期遭遇的煩惱：「我上面有十七個兄弟姐妹，我排行最小，父親在1785年逝世後，孤單的母親成為家中唯一的支柱，並繼續扶養著尚無法獨立的十三個孩子。1794年之前，我在學校就讀，然而，母親的逝世給我極大打擊，我甚至還想過放棄自我。後來我自覺到，自己必須要學會照顧自己，不應該再倚賴任何人。我擁有堅強而果斷的靈魂，對美好事物保持熱愛，而這樣的追求從來沒改變過。」

　　或許稍微過於浮誇了些，但我們可以感覺到他所寫之言，反映了人類身上一股堅定的信念，幾乎是對生命一種相當真誠的體悟，同時，或許這份果斷的道德感，這種自我照顧的要求，以及堅強靈魂的捍衛，都是他想傳達給兒子的理念。我們可在夏賽里奧對其使命的選擇，發現他從未曾改變的堅持，獨自地，他想要擺脫影響，想要擺脫繪畫職業的無趣循環，並以自身力量獲得獨特的審美眼光。別忘了，夏賽里奧的父親也是一位熱衷於美好事物的人，當他長年在遠方外地時，他的這些道德價值觀，透過每一封家書，傳達給他的孩子們。

　　然而，在一份未署名的書面資料中顯示，貝納・夏賽里奧的青春歲月顯然並不是如他自己所言的那麼「規矩」，也許是因為輿論壓力，這名年輕人選擇離開了法國。由於達馬斯（Damas）將軍的緣故，貝納・夏賽里奧得以展開他在辦公室的文書職位。1798年5月，拿破崙被任命為東方遠征軍總司令，5月出征埃及，希望藉此切斷英國和印度的生命線，進而擴張向東方的勢力。貝納・夏賽里奧隨軍隊前往埃及並擔任祕書工作，年僅十九歲時，他已經被任命負責兩個省份的行政要務。我們可以發現到，這個

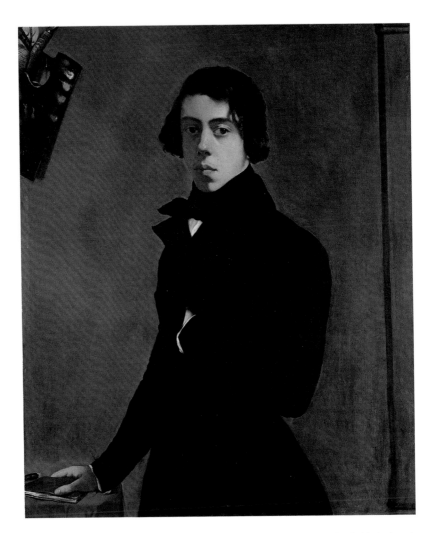

夏賽里奧
穿著禮服的自畫像
1835
油彩畫布
99×82cm
巴黎羅浮宮藏

家族似乎有某種早熟的特質，貝納‧夏賽里奧在十九歲的年紀已
經負責處理兩個省份的行政工作，而他的畫家兒子，則是在十一
歲時開始其繪畫職業，貝納‧夏賽里奧總認為這並非是他對孩子
的教育所致，而是與生俱來的一種天性。

　　1802年回到埃及後，貝納‧夏賽里奧隨即與他哥哥維多—費
德里克前往聖多明哥，拿破崙一世共派遣了兩萬五千名人前往，
目的是為了鎮壓當地的暴動，這個遠征軍迫使該地的革命領導
者杜桑‧盧維杜爾（Toussaint-Louverture）於5月向法國求和，6
月遭拘留，7月初被迫前往法國，8月則被關押在阿爾卑斯山區的
佛德如城堡（Fort-de-Joux）內，並在1803年4月病死於獄中。杜

桑逝世後，當年他的得力將領讓—雅克・德薩林（Jean-Jacques Dessalines）在1804年宣布海地獨立後稱帝，後因行暴政招致內部叛亂，1806年10月在太子港附近遇刺身亡。

在那樣的時刻，西法之間的情勢很緊張，貝納・夏賽里奧身處於西屬殖民地等於是置身危難處境，原本會遭受牢獄之災的他，幸虧遇見富有的薩馬納島（Samana）的莊園地主固禾・德拉布拉吉耶和（M. Couret de la Blaquière），他替貝納・夏賽里奧償清了債務，但條件是貝納・夏賽里奧必須娶他的女兒瑪麗—瑪德蓮（Marie-Madeleine Couret de la Blaquière）為妻，當時瑪麗—瑪德蓮年僅十四歲。不過根據貝納・夏賽里奧自身的「說詞」則是：「她的父親在法屬聖多明哥是一位富有的地主，可是對於西法交界的土地非常擔憂，莊園內的工作僅由幾位伴隨他而留下的奴隸進行著，但工作量逐漸減少中。我對此有一套合理的處理方式，也因可以幫助他而感到快樂。」無論如何，貝納・夏賽里奧最終還是成了家族的慣例之一，娶了一名安地列斯的克里奧爾的女人。

儘管旁人對貝納・夏賽里奧有些流言蜚語，有人說他曾經拋棄過妻子，但這個異國婚姻似乎還是讓這名年輕人安定了下來，這對小夫妻很快地在1807年迎接了他們的第一個孩子費德里克，接著是1810年瑪麗—安朵（Marie-Antoinne），小名愛黛兒誕生，在1809年前後，一家人居住在薩馬納島上，眼前盡是令人驚豔的絕美海灣景致。然而，1808年開始的半島戰爭，直到拿破崙一世軍隊的失敗，破壞了貝納・夏賽里奧在薩馬納島的美好家庭時光，此一戰役開始了貝納・夏賽里奧一段漫長的冒險旅程。從委內瑞拉的卡拉卡斯（Caracas）到聖多馬島，或是獨自一人，或是帶著家人，最後在哥倫比亞西北部加勒比海沿岸的一座海港城市——卡塔赫納（Cartagena），成為高級警官的總行政專員。

戰爭接近尾聲，貝納・夏賽里奧一家再度回到薩馬納島，1819年9月20日，泰奧多・夏賽里奧在家族的這塊土地上誕生，此時此刻包圍著他們的是平靜的氛圍，可惜的是，夏賽里奧只在這個遠方國度生活了一年，隔年，貝納・夏賽里奧便被召喚返回法國，他曾

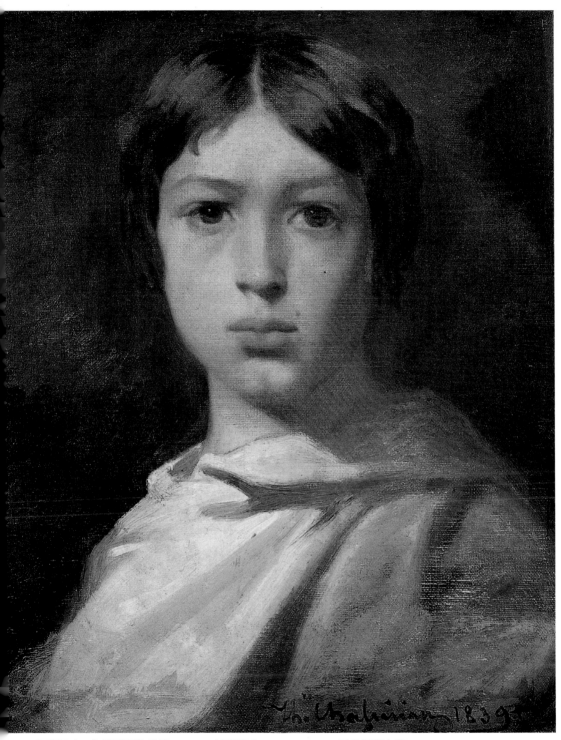

夏賽里奧　**年輕男子的肖像**　1839　油彩畫布　46×37.5cm　巴黎羅浮宮藏

寫道：「1820年11月29日，大型軍艦『克麗奧佩特拉號』的艦長維索・馬勒（Vaisseau Malle）被任命接我上船，我必須在五天之內準備好，於是我們在該年的12月5日上船。」1821年1月9日，船停靠在法國西邊的布雷斯特港（Brest），2月20日，貝納・夏賽里奧一家人抵達了巴黎，而夏賽里奧一生再也沒有回去過安地列斯了。

畫家的童年

　　比起安穩的家庭生活，夏賽里奧的父親似乎更喜歡冒險與改變，總流連在不同的島嶼之間，健康情況亦不太穩定，性情也有些敏感，面對經常不在家的父親，讓童年時期的夏賽里奧與父親的關係似乎總有些隔閡，導致他個性上有點優柔寡斷，有時甚至冷漠無情。當一名青少年在其性格定型之前，親情的匱乏無疑加深了夏賽里奧的敏感個性，而且毫無疑問地，他在童年階段的想像與思考，幾乎全投射在身處遠方的父親身上，當然，這點亦成為他嚮往異國世界的伏筆。

　　夏賽里奧一家人安靜地定居在巴黎，1822年第二個女兒吉娜薇兒（Geneviève）誕生，小名阿琳娜（Aline），隔年則是第三個兒子歐內斯特（Ernest）誕生。此時，貝納・夏賽里奧再次出發前往他喜愛的熱帶地區，不過這一回，他帶著費德里克一同前往。1824年，貝納・夏賽里奧接受了一份政治工作而前往哥倫比亞，此時，他的國際人脈關係與政治份量已明顯地增加了不少。

　　然而，巴黎的夏賽里奧家中，父親的長年缺席，讓夏賽里奧一家人在物質生活方面並不是如此無慮，孩子們的母親，幾乎沒有能力維繫家庭關係的平衡，有些藝術史學家甚至批評夏賽里奧的母親過於冷酷、無情，因她從不試圖去思考解決之道，其實她可說是一名平凡而膽怯的女人，雖然知道如何帶給孩子們真正的母性情感，但當獨自面對三個兒子和兩個女兒時，基於某種猶豫或恐懼，導致她無法獨立使自己的這個家庭趨於圓滿，這點自然對她的孩子們產生了童年不滿足的負面影響。

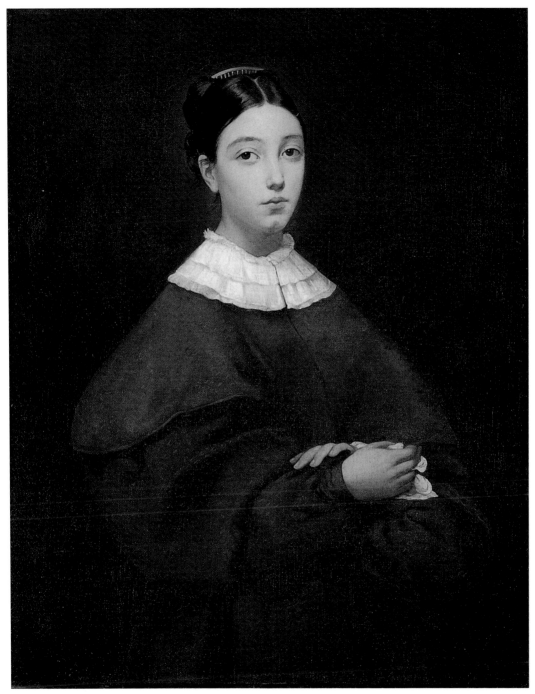

夏賽里奧　**阿琳娜‧夏賽里奧十三歲時的肖像**　1835　油彩畫布　92.5×73.5cm　巴黎羅浮宮藏

貝納‧夏賽里奧從加勒比海地區返回巴黎後，長子費德里克成了一家之主，因為他的父親又再次地離開法國，1826年至1830年被外派到聖多馬島（Saint-Thomas）。費德里克開始承擔起照顧四個兄弟姐妹的責任，其中包括生活上的經濟煩惱，他寫道：「卡迭路上的公寓一年需要500法郎，有人為我介紹了一名有點年紀並可信任的奶媽，我估計會花1000法郎。我自己則負責教導歐內斯特與泰奧多的學習，我估計我們的開銷，包括所有飲食和妹妹們的衣服，一年大約會超過4000法郎，我至少必須支付四分之一，無論如何，我希望能夠多少想辦法賺點錢。」自青年時期，剛懂事不久的費德里克已經成了夏賽里奧一家的安穩與堅定支柱，多年以來，他總是伴隨著弟妹們的成長，當夏賽里奧展現才華並發展其繪畫生涯時，費德里克打從心底欣賞並支持弟弟身上那無價的天賦。

　　事實上，在這個階段起，泰奧多‧夏賽里奧開始了他對繪畫的探索之路，他寫道：「親愛的爸爸，我打從心底真心地擁抱你，就像你要求我所做的，我畫了許多圖案。」貝納‧夏賽里奧一方面或許是對自己身為一名不甚盡責的父親感到內疚，一方面也或許是對兒子的才華抱有期望，他在每封家書中都要求兒子描繪出「內在的泰奧多」。在夏賽里奧開始寄給父親那些他最早期的塗鴉中，比如1827年所畫的〈在巴黎的長頸鹿〉，可以看出年紀小小的他，腦中已滿是異國幻想。當然，他的父親身處在世界遙遠的另一端，那裡發生的所有事，皆足以讓夏賽里奧產生許多想像，他筆下所畫的人物經常是印第安人或東方人；此外，在他的家族歷史中，軍隊與殖民戰爭佔有極大份量，夏賽里奧從小就經常聽聞那些故事，這自然構成了他童年的一部分。夏賽里奧開始定期上美術訓練課程，除了平常描繪幻想中的異國人物之外，在課堂中受到鼓勵的他，也同樣地足以描繪出一些迷人風景或各式場景。別忘了，他才年僅十歲！雖然無法百分之百掌握技法，也尚未有明確想法，但令人驚訝的是，他的繪畫技巧已經逐漸趨向成熟方向，線條無誤而精確，而水彩的使

夏賽里奧
在巴黎的長頸鹿
水彩畫　1827
巴黎羅浮宮藏

夏賽里奧　**戰爭**
水彩畫　1827
巴黎羅浮宮藏

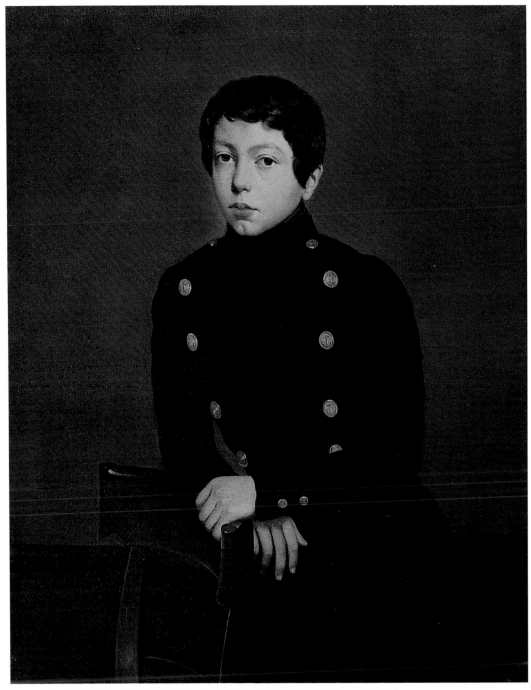

夏賽里奧　**歐內斯特・夏賽里奧肖像，約十三歲，穿著海軍學校校服**　油彩畫布　1835　92.5×73.5cm
巴黎羅浮宮藏

用，亦證明了他對色彩的興趣。

　　哥哥費德里克絲毫沒有忽視夏賽里奧的這項特殊才華，甚至給予高度讚賞，並認為應該要幫助夏賽里奧繼續發展下去。當時，夏賽里奧一家人經常與遠親皮努・杜瓦（Pineu Duval）一家人有所來往，杜瓦家不僅具有文化素養，也具有一些影響力，這位學院院士的兒子是一名畫家，別名阿莫里─杜瓦（Amaury-Duval, 1808-85），他自1825年起成為安格爾的學生，並承繼了安格爾的畫風，許多巴黎教堂之裝飾均出自其手。當時，聰明的費德里克毫不猶豫地與杜瓦家進行聯繫，最後，順利地讓夏賽里奧進入這名古典希臘主義捍衛者教授的私人課程學習，地點是位於馬紮瑞納路（la rue Mazarine）上的學院畫室。

成為安格爾的學生

　　安格爾在1824年從義大利佛羅倫斯回到巴黎，立即獲得高等榮譽，1825年被選為法蘭西學院院士，同年他所開設的畫室成為巴黎最具影響力的私人美術教育機構。1827年所繪的作品〈荷馬封神〉（L'Apothéose d'Homère，現藏於羅浮宮）一作，在沙龍展中引起極大的成功迴響，接著在完成〈即位的查理十世肖像畫〉後，成為美術學院教授，並在1831年成為副院長，1834年至1841年決定離開巴黎前往羅馬擔任法國學院的院長。安格爾當時以知名肖像畫大師聞名，比如〈伯坦先生肖像畫〉一作，此作於1833年首次在沙龍中公開展出，人們對這件作品寫實的描繪甚為驚歎，因為安格爾把這名富豪出版商那股帶有威權氣勢的形象描繪得淋漓盡致。此外，在此時期，他正專心於新作〈聖桑霍里安的殉教〉（Le Martyre de Saint Symphorien）的創作中，畫室內的學徒包括泰奧多・夏賽里奧、弗蘭德林（Flandrin）兄弟、喬瑟夫・貝納・吉夏德（Joseph Benoît Guichard）、亨利・勒曼（Henri Lehmann）、羅曼・卡茲（Romain Cazes）等人。

　　泰奧多・夏賽里奧在1830年進入畫室學習時他才年僅十一

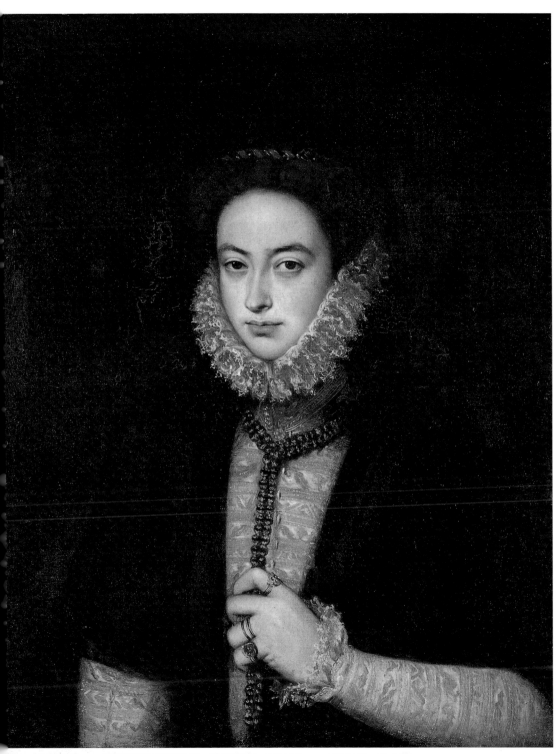

夏賽里奧　**一名西班牙女子的肖像**　油彩畫布　74×58cm　1834-38　私人藏

夏賽里奧　**天使之首**　油彩畫布　約1839　46×38cm　紐約惠洛克‧惠特尼藏

歲，輿論纏身且工作繁重的安格爾自然對這名優秀的青少年大感興趣，尤其還包括夏賽里奧家族的傳奇故事，安格爾當然相當欣賞夏賽里奧身上的特殊才華，據說安格爾曾經下過這樣的評論：「這孩子將成為繪畫界的拿破崙。」無疑證明了安格爾對夏賽里奧的繪畫才能有十足信心，幾年後便讓他在年僅十四歲之際，進入藝術學院學習，由於導師的安排與督促，夏賽里奧的藝術生涯獲得一個幾乎完美的開端，以至於能在如此稚嫩的年輕階段就著手準備角逐繪畫界的「羅馬大獎」。

然而，安格爾與夏賽里奧師生之間並不總是如此和睦。根據部分藝術史學家的理論，泰奧多·夏賽里奧應該是在發現德拉克洛瓦的色彩之後，導致他對所獲得的專業藝術訓練產生質疑，甚至還帶點輕視，也因此與安格爾的情感產生了變化。但別忘了，泰奧多·夏賽里奧追隨安格爾期間，他展開了素描技巧、建立了古典與文藝復興的美學觀，更重要的一點，是安格爾教導夏賽里奧如何使用油彩，才讓這名年輕人透過油畫創作成為該時代的知名藝術家之一，同樣地，也是夏賽里奧的這位老師，教導夏賽里奧把自身那股尖銳的敏感度融入畫作之中。幸虧安格爾，泰奧多·夏賽里奧才得以建立起自己的一套創作索引，他重新回視拉斐爾、普桑等大師之作，並曾經期勉自己：「將普桑視為模範。」

正如其他偉大的藝術家們，安格爾並非一成不變、重複自我的藝術家。相反地，安格爾的藝術構思與發展主題，為泰奧多·夏賽里奧接下來的職業生涯提供了依循與傚效的模範，比如東方、裸女、神話故事等，長期成為夏賽里奧創作的特定主題，這些創作傾向便是在他這段學習期間養成的。至於肖像畫方面，安格爾自身亦繼續探索與轉變，他與德拉克洛瓦的針鋒相對愈演愈烈，兩人各自捍衛著新古典主義與浪漫主義，背後也代表了理性與激情之間的對立。安格爾崇尚義大利文藝復興時期的威尼斯畫派，如喬爾喬涅（Giorgione）、提香（Titian）、保羅·威羅內塞（Paolo Veronese）等人；崇尚西班牙學院派，如阿隆索·卡諾（Alonso Cano）、卡雷尼奧·德米蘭達（Carreno de Miranda）、

維拉斯蓋茲（Diego Velázquez）；崇尚北方畫派，如林布蘭特（Rembrandt）、魯本斯（Rubens）等人，並總是對這些藝術家創作的關於宗教與神話主題的作品感興趣，夏賽里奧也因此有更多機會接觸到這些早期大師們的肖像畫作品。在學期間，他摹擬了許多肖像畫作品，1836年至1839年間，亦受公部門委託描繪了不少肖像畫作品。追根究柢起來，這都得感謝他的老師安格爾的教導，讓泰奧多·夏賽里奧成為該時代最知名的肖像畫家之一。

可惜的是，他們之間的關係不久後出現了真正的危機，青春期的叛逆或許也更加深了這層鴻溝。泰奧多·夏賽里奧意識到他與安格爾的美學觀產生了更大的分歧，他曾寫道：「在某種程度上，我們簡直沒辦法相處。他老是活在過去，對於我們這個時代在藝術上的觀念與改變，他一概不予以理解，並完全忽略當代作家、詩人。無所謂，反正他就適合這樣，停留在過去，儼然像個紀念品似的，不斷地重複過去的藝術，而完全不知道該為未來創造些什麼，我的期望與想法不再與他相同了。」這是他在二十一歲時，前往義大利的旅程中所寫下的文字。兩人之間在情感與藝術認知上的決裂已到了無法彌補的地步。然而，在這位偉大的藝術家導師面前，這名年輕人顯然流露出了他身上那股強烈的驕傲感與自大感。

他們之間的緣份並不長，這點其實早已有跡象。約在1833年至1835年間，泰奧多·夏賽里奧十四歲左右時，開始接觸到其他的藝術形式、文學與視覺概念，他與作家如傑哈·德奈瓦爾（Gérard de Nerval）、泰歐菲·高提耶（Théophile Gautier）、亞塞納·伍薩（Arsène Houssaye），以及他們的藝術家朋友們如馬希拉（Prosper Marilhat）、柯洛（Jean- Baptiste Corot）、農德（Célestin Nanteuil）、勒樂斯（Adolphe Pierre Leleux）等人有所接觸，並熱衷於參與他們的討論。夏賽里奧著迷於這些年輕浪漫的作家、藝術家的聰明才智，喜歡沉醉在與他們共享知識的喜悅氣氛中，經常參加他們的夜間聚會。白天，泰奧多·夏賽里奧在老師的畫室裡，他屬於新古典派；夜晚，在朋友們的聚會與交流

中，他則是浪漫派。

安格爾在1834年再度從巴黎前往羅馬，擔任該地的法國學院院長一職，自然必須放棄他在巴黎的畫室，這對泰奧多·夏賽里奧而言，某種程度上像是一種背叛，因為他的藝術生涯才正準備含苞待放，面對如此意外，想要角逐羅馬大獎顯然不太可能，藝術的學習之路頓然產生了變化。相較於畫室的其他同儕們，由於經濟上的允許，得以前往羅馬繼續追隨安格爾，夏賽里奧則完全沒有條件前往義大利，因為他的父親正經歷一段事業低潮期，或許是基於誤會，或對方刻意的陷害，總之，貝納·夏賽里奧被迫離開聖多馬島，並被任命為波多黎各（Porto Rico）名譽行政官，意即一個不支薪的職位。

精采之作初試啼聲

儘管無法前往羅馬，泰奧多·夏賽里奧仍不願放棄。這段時期，他一方面準備參加沙龍展的作品，另一方面也為自己尋找肖像畫客戶。1836年，人在羅馬的安格爾並非完全遺忘這名天資聰穎的繪畫神童，他透過雕刻家朋友賈多（Gatteaux）的協助，以賈多之名邀請夏賽里奧描繪一幅習作油畫，這是安格爾為了描繪〈耶穌最後的誘惑〉所需的油畫草圖，夏賽里奧必須寫實地描繪出黑人模特兒喬塞夫（Joseph）所擺的姿態。由於當時夏賽里奧將心力放在沙龍展作品上，這件委託案一直拖到1838年才完成，不過安格爾對他的賞識再次讓他

夏賽里奧　**耶穌之首**
油彩畫布　約1839
35×18cm
巴黎羅浮宮藏

29

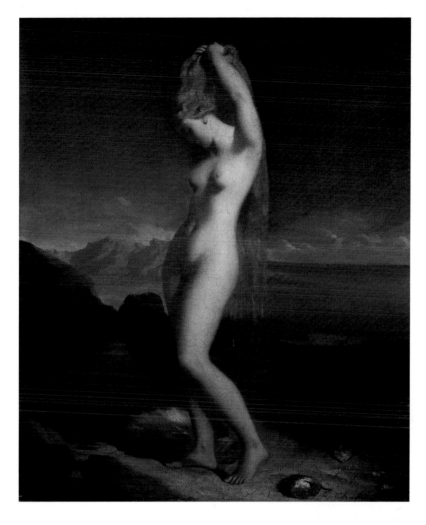

夏賽里奧
從海中誕生的維納斯
油彩畫布　1838
65.5×55cm
巴黎羅浮宮藏
（右頁為局部圖）

獲得自信與驕傲。接下來的五年期間，夏賽里奧描繪了非常多的速寫草圖和主題，從早期的文學大師如但丁、莎士比亞等人的作品中找尋靈感，也閱讀同時代作家如拜倫（Byron）、司湯達（Stendhal）的作品，隨著這一連串的鑽研，更彰顯了泰奧多‧夏賽里奧的個性，他和導師安格爾亦愈離愈遠。

　　1836年的沙龍展中，十七歲的泰奧多‧夏賽里奧以四件肖像畫入選沙龍展，並獲得該類別的第三名殊榮，但在1838年的沙龍展中，兩件作品〈聖母〉、〈以利沙讓念書婦人的兒子復活〉皆慘遭拒絕。1839年，這位二十歲青年的天賦終於引發關注，兩件作品〈沐浴中的蘇珊〉、〈從海中誕生的維納斯〉皆獲得展出，

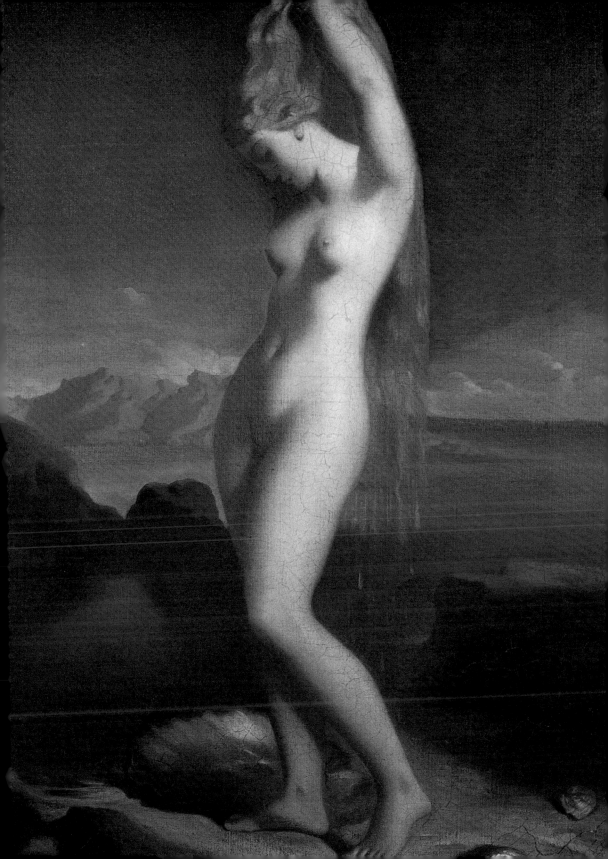

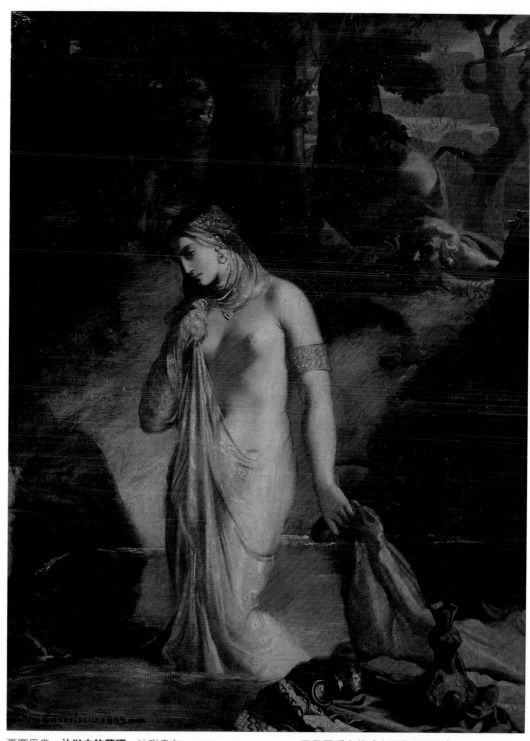

夏賽里奧　**沐浴中的蘇珊**　油彩畫布　1839　255×196cm　巴黎羅浮宮藏（右頁為局部圖）

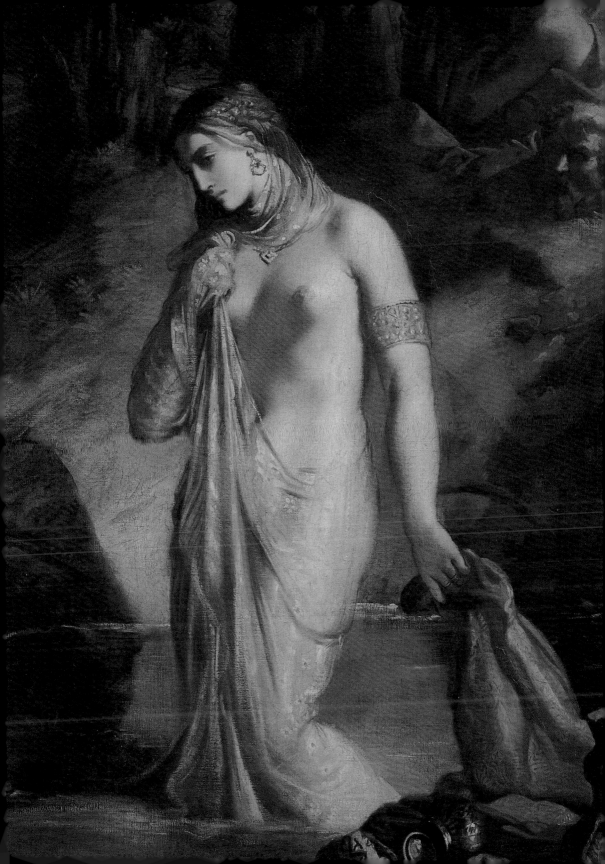

我們不難猜測當時沙龍展參觀者對此兩件作品的驚訝，因為〈從海中誕生的維納斯〉僅是一幅小尺寸的精緻作品，畫面中央的女神，倒有點像是私密的、憂傷的幻影，而同一名年輕畫家，又在此呈現了一幅巨作〈沐浴中的蘇珊〉，讚美這名體態略壯的孤單女子，她完全藐視了那兩位男人對她提出的慾望要求。泰奧多·夏賽里奧似乎欲透過這兩件作品宣示他接下來的繪畫風格：充滿感官享受的小畫，與裝飾感強烈、構圖複雜的大畫。此外，夏賽里奧刻意選擇了兩位自古典時期便經常成為主題的女性形象，卻將她們置於一個帶有情慾感的夢境中，這兩位女性，雖帶有性感卻也有距離感，不真實卻又彷彿觸摸得到。泰奧多·夏賽里奧無疑為浪漫主義後期直到象徵主義的畫家、作家們提供了更多的創作靈感，從高提耶（Gautier）、奈瓦爾（Nerval）到福樓拜（Flaubert）、于斯曼（Huysmans）；從夏凡尼（Pierre Puvis de Chavannes）到古斯塔夫·摩洛（Gustave Moreau）。

義大利之旅

　　若把九歲那年的加來海峽省（Pas-de-Calais）之旅排除在外的話，泰奧多·夏賽里奧幾乎鮮少離開家族範圍，甚至可說他不喜歡離開巴黎市區。1836年7月中旬，他才離開巴黎前往加爾省（Gard）的維奈德（Vernède）探訪朋友，並於8月離開維奈德前往馬賽，因為夏賽里奧的表哥費德里克·夏賽里奧當時在馬賽擔任建築師，並爭取到一些肖像畫的工作想請夏賽里奧負責。夏賽里奧抵達馬賽後，透過表哥的關係結識了一些政商名流。1837年，為了參加好友奧斯卡·德·宏奇古（Oscar de Ranchicourt）伯爵的婚禮而前往法國北部的里爾（Lille），終於讓他首次真正離開了昔日熟悉的巴黎生活圈。而嚮往已久的義大利之旅，在歷經六年的等待後，終於得以如願以償。

　　1840年7月，泰奧多·夏賽里奧終於啟程前往義大利，與藝術家好友亨利·勒曼（Henri Lehmann）一起在馬賽上船，剛抵

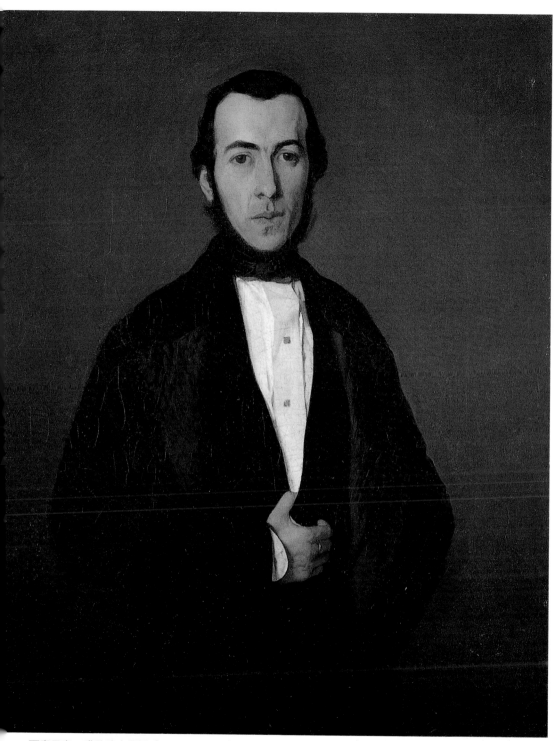

夏賽里奧　**盛歐法吉男爵（Saint-Auffage）肖像**　油彩畫布　1840　53.4×45.8cm　紐約大都會美術館藏

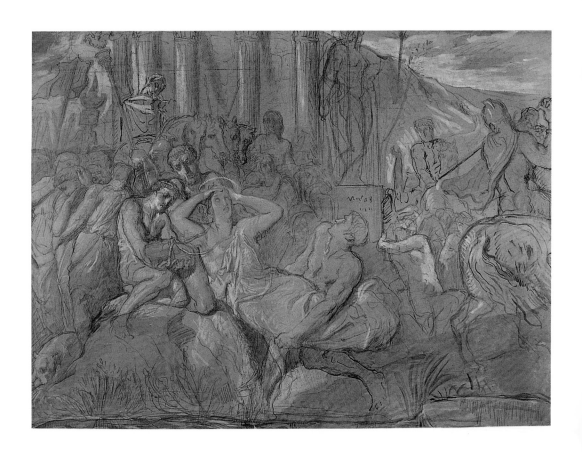

達羅馬後，便匆匆前往拿坡里（Naples），做為此行地中海之旅的
第一站，這並不同於傳統的義大利旅行路線，通常都會以一段漫
長的羅馬之旅做為開端，接著在周圍鄉間暫留數天，畫家可利用
這個放鬆的空檔再度沉浸在古希臘羅馬文化之中。泰奧多・夏賽
里奧首先探尋的卻是拿坡里景致的純粹與粗獷，也因此，他讚歎
龐貝古城、赫庫蘭尼姆古城（Herculaneum）的龐大規模與其永恆
性，位於卡布（Capoue）、薩萊諾（Salerne）、加埃塔（Gaëte）
等地的歷史遺址，以及帕埃斯圖姆（Paestum）的希臘神殿群。

　　這趟具震撼力的義大利文化吸收之旅，反映在泰奧多・夏賽
里奧眾多的風景草稿、炭鉛筆畫、水彩畫之中。「我畫了許多風
景習作，這些景致以其美貌聞名，而它們的確如此美麗。這是世
界上獨一無二的獨特，存在於最美的繪畫中、最豐富的色彩中，
沾染著強烈的悲傷，並散發著宏偉畫作中的崇高吸引力。」泰奧

夏賽里奧
聖女菲洛美娜的殉難
紙上草圖　1840-41
59.5×72cm
巴黎小皇宮美術館藏

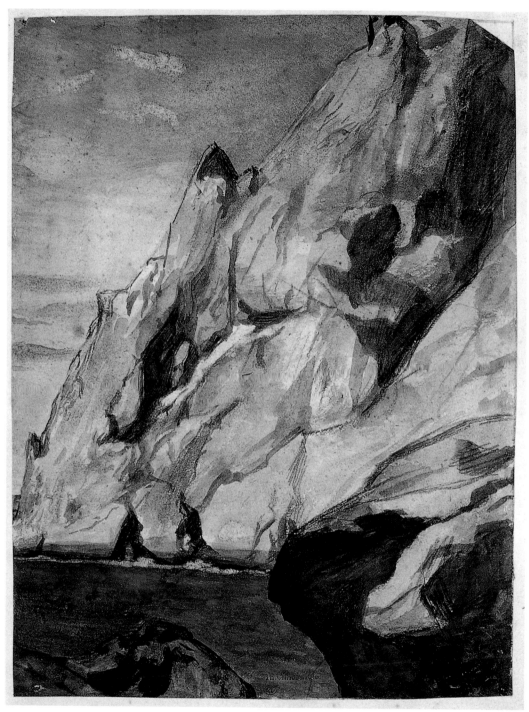

夏賽里奧　**卡普里島的岩石**　水彩、鉛筆　1840　29×21.9cm　巴黎羅浮宮藏

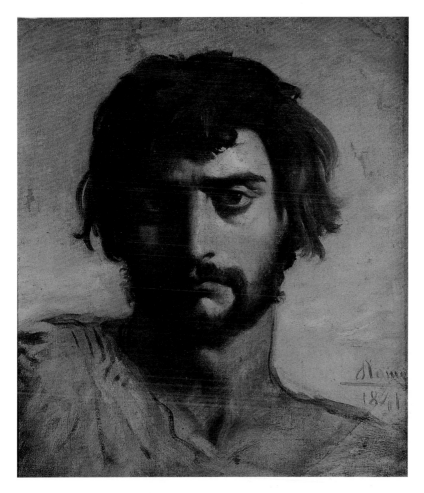

夏賽里奧
義大利男人的習作
油彩畫布　1841
50×44cm
阿拉斯（Arras）美術
館藏

多・夏賽里奧在描繪自然的習作中展現出他的天份，一如所有曾
被義大利風景吸引而來的前人步伐，他探索著繪畫中的重要類別
之一：風景畫，並大量利用在他接下來創作的歷史場景、東方場
景的構圖中，甚至也出現在部分的肖像畫之中。由於泰奧多・夏
賽里奧接受的是安格爾式的藝術訓練，他利用圖象技巧先去描繪
大自然，而非像他大部份的同儕們在戶外直接使用油彩作畫。在
此次旅程期間，徜徉在陽光滿溢的地中海景色中，夏賽里奧逐漸
釐清畫室裡的那些畫作中，風景所扮演的角色，該是模糊不明的
寫實（即巴比松畫派之技法），亦或該是詩意化的理想典型。

　　1840年8月，當泰奧多・夏賽里奧抵達羅馬時曾寫下：「我
確信回到法國後將會感到更充實，因為所有這些構圖未來都用得

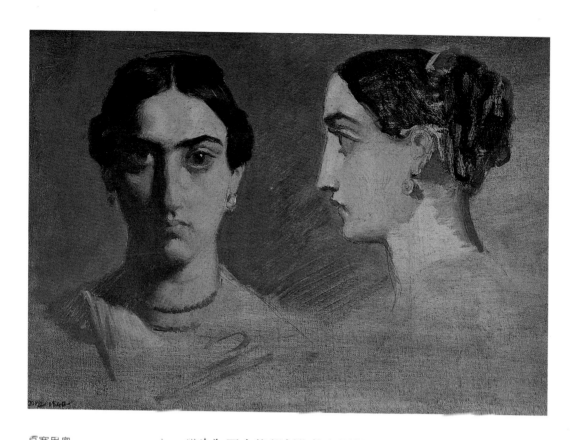

夏賽里奧
義大利女人的習作，正面與側面
油彩、鉛筆、木板
1840　27.2×39.6cm
漢斯美術館藏

上，找也為了之後想創作的主題做了不少習作。」事實上，在這個階段，泰奧多・夏賽里奧已完成了兩件精采的肖像之作，分別為〈多明尼克・拉寇戴神父〉（Dominique Lacordaire）、〈拉圖蒙布何女爵〉（La Comtesse de La Tour Maubourg），從中可看出他卓越的繪畫才華。停留在羅馬和羅馬郊區如提佛利（Tivoli）、奧萊瓦諾（Olevano）、蘇比亞克（Subiaco）等地時，夏賽里奧欣賞著義大利最美的建築或古羅馬遺跡，然而他卻對羅馬這座古城感到質疑，他寫道：「那裡的宏偉之物數量眾多，正如同一座我們必須進行大量思考的城市，但同時，那裡也像一處墓地。」又寫道：「在羅馬，我們看不到當下的現實生活。」泰奧多・夏賽里奧從十二歲起，從進入安格爾畫室與在羅浮宮的學習開始，在漫長的學習過程中，始終充滿著對昔日藝術大師們如米開朗基羅、普桑等人的崇拜與傚效。

　　這段期間，泰奧多・夏賽里奧擺脫了他與導師安格爾的關

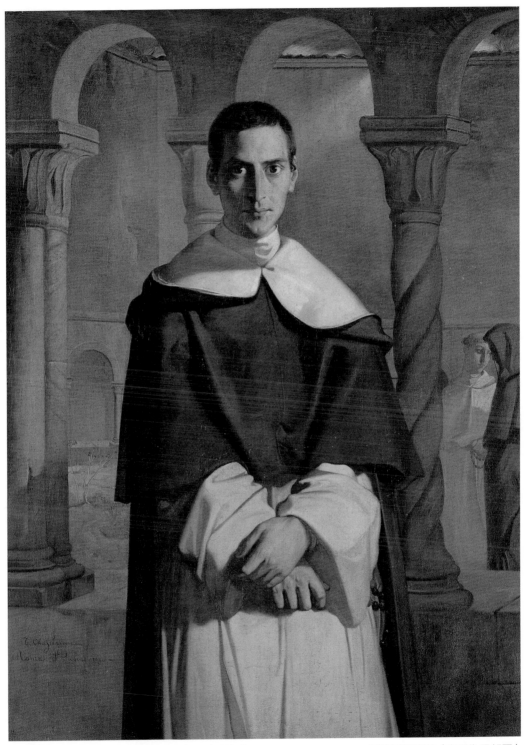

夏賽里奧　**多明尼克・拉寇戴神父肖像**　油彩畫布　1840　146×107cm　巴黎羅浮宮藏（右頁為局部圖）

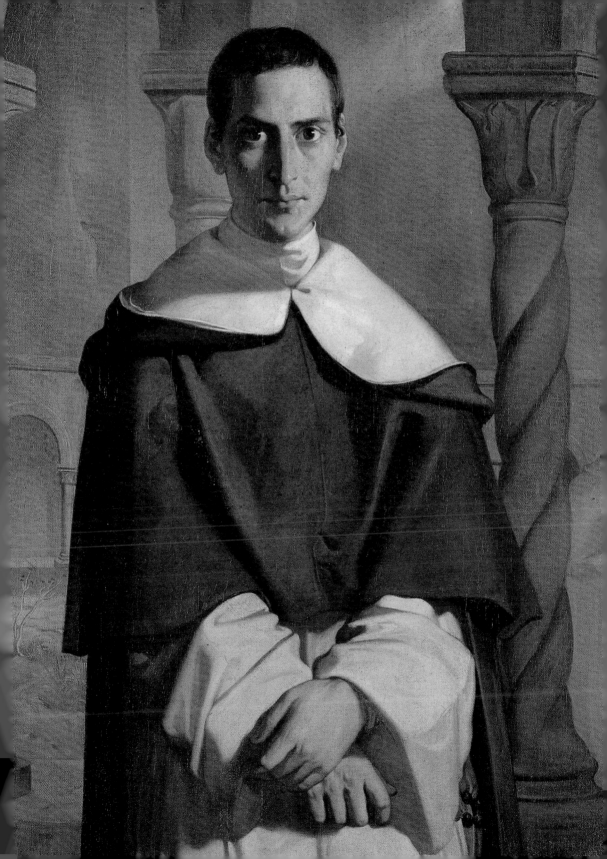

夏賽里奧　**拉圖蒙布何女爵**　油彩畫布　1841　132.1×94.6cm　紐約大都會美術館（右頁為局部圖）

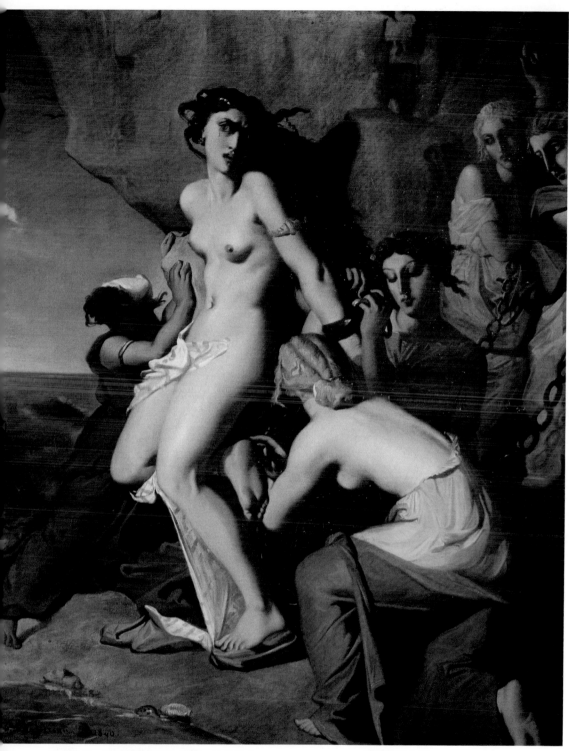

夏賽里奧　**安德美特被仙女捆綁**　油彩畫布　1840　92×74cm　巴黎羅浮宮藏

係，甚至還冷淡了自己原本的朋友圈，比如與同伴亨利·勒曼之間相知相惜卻又不免相互競爭的複雜關係。夏賽里奧共在義大利待了將近七個月，可說完成了他的專業能力並將自己與生俱來的優點發揮到極致，他不再將自己侷限於某種潮流之中，也不再將自己歸類於某種個性之中，體現的是一股相當原創與獨特的氣質，而這份氣質與安格爾派理論並不相容。

自義大利返回巴黎後，泰奧多·夏賽里奧的創作風格——以肖像畫與歷史畫為主，更被牽引到某個方向，即畫面營造出的官能感。在準備回巴黎途中，他曾寫道：「我渴望畫更多的肖像畫，因為那首先可以讓我建立名氣，也能夠賺點錢，最後能讓我獲得必要的獨立性，以便能成功地成為一名歷史畫家。」因此，在1841年與1842年的沙龍展中，可分別看到希臘神話的裸女主題，以及肖像畫作品，在此先暫不討論他的傑作之一〈戴珍珠項鍊的女士肖像〉以及宗教畫作品。或許是他獨特的氣質，又或許可解釋為機會主義傾向，夏賽里奧希望證明自己並非叛逆者，而是一名改造者，他喜歡強調自己的獨特，拓展他的導師並未發展的範疇——裝飾畫，比如自他返回後不久，便開始進行巴黎聖梅里（Saint Merri）教堂的壁畫裝飾工作。

父親的逝世

經過八年的藝術訓練及個人自學後，泰奧多·夏賽里奧在1839年的沙龍展上獲得好評，接著又完成了聖梅里教堂內的壁畫裝飾工作。進入到1844年，這一年對他而言是人生中具多重意義的一年，首先是父親的逝世，另外則是接獲位在奧塞宮（palais d'Orsay）內的審計部的委任壁畫裝飾工作。

生命的轉折似乎早已有暗示。來自審計部的委任工作在6月被確認，接著在工作的初始階段，1844年9月27日，貝納·夏賽里奧逝世，針對其死亡眾說紛紜，一如他充滿冒險的人生，當然其中也夾雜著一些緋聞。夏賽里奧在10月寫給奧斯卡·德·宏奇

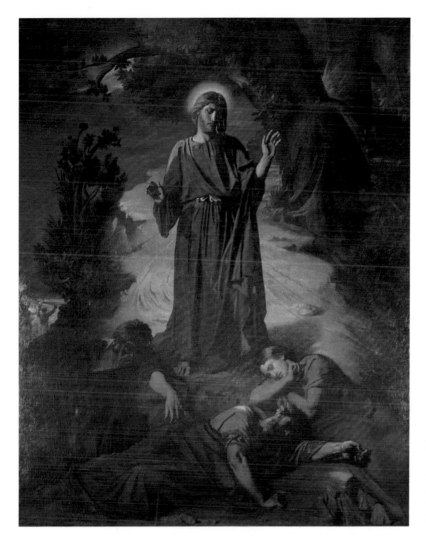

夏賽里奧
耶穌在橄欖園
油彩畫布　1844
500×340cm
蘇雅克（Souillac）聖
瑪麗教堂藏

古伯爵的信中寫到：「我對人生感到哀傷……」這份感傷被融
入在〈耶穌在橄欖園〉一作中（此作是他就此主題創作的第二
幅畫作，展示於1844年的沙龍展中），「靈魂是悲傷的，直至死
亡」，明顯地，他欲透過此作願其父親遠離痛苦的桎梏。

圖見48頁

　　貝納・夏賽里奧逝世於波多黎各，據稱是腦溢血所致，但其
實貝納・夏賽里奧應是自殺身亡，因為當時他正遭受侵佔財產的
指控。1844年8月23日，貝納・夏賽里奧這位深受苦惱折磨的外
交官從波多黎各寫給妻子的信中提到：「哀傷將我吞噬，而妳和
泰奧多的成功卻是我的慰藉，足以讓我感受到一些喜悅。」在此

之際，海地的法國裁判官其實已經正準備向部長揭示貝納・夏賽里奧的貪污案，這自然會將貝納・夏賽里奧定罪，或者他將被誣陷（若他是無辜的話），然而，關於此事的實情始終不得而知。裁判官並沒有直接揭露其罪名，而是表示「一年多來，已克服許多衍生的難題」，最後依然確認貝納・夏賽里奧的貪瀆案成立，而遭受這項指控的貝納・夏賽里奧，無論其中何為真假，終將會把他引向死亡。當時，克蕾蒙絲・莫納侯在一封寫給他哥哥的信中，釐清了貝納・夏賽里奧的死亡，她寫道：「大概一年前左右，兩名波多黎各的批發商，共同指稱他們曾經託付給夏賽里奧先生20萬法郎，並要求夏賽里奧先生支付這筆款項，然而夏賽里奧先生卻聲稱並未收到該筆款項……。法國方面決定相信夏賽里奧先生的說法，並表示不會將他召回法國，亦不會賠償損失。可是六個月後，在某種藉口之下，又表示一年後讓夏賽里奧先生卸職，可見他在波多黎各的這個職位似乎不保了，也就是在這時候，他選擇自殺結束生命。」貝納・夏賽里奧是一位敏感而具自覺的外交事務官，可惜不幸地，他的職業生涯經常與金錢糾紛脫離不了關係。

貝納・夏賽里奧辭世後不久，家庭關係再度緊繫在一起，夏賽里奧太太與五個小孩選擇保持緘默，並對流言蜚語置之不理。「男士們應當知道是怎麼一回事，但女士們卻完全不了解，甚至不知道他是如何死亡的，也不知道他已患病在身……」「其他多數事情都相當神祕，消息不太容易傳到上面的部門。」克蕾蒙絲・莫納侯如此寫道，她與夏賽里奧家族的交情匪淺，熟知許多細節。父親的逝世，以及由此延伸出的一連串戲劇情節，讓夏賽里奧深感沮喪，他只能將自己更專心致志地投身在審計部的委任繪畫工作之中。

島嶼的血緣

在此階段，原本屢弱而嚴肅的青少年，轉變成了一名膽大而自豪的二十五歲年輕人，泰奧多・夏賽里奧依然屢弱多病但

夏賽里奧　**耶穌在橄欖園**　油彩畫布　1840　500×340cm　聖讓當熱利教堂（Saint-Jean-d'Angély）藏

卻對工作充滿狂熱，經常焦慮卻又清楚明白自己身上的天賦，外貌的平凡更對比突顯出他特殊的精神與性格，宛如「一名不感疲倦的騎士」，除了身體狀況的疑慮之外，他經常出入上流社會的社交圈，流露出高尚的藝術氣質，有企圖心但低調行事，在自己判斷事情對錯之前，並不在意他人的批評和看法。個性孤僻的夏賽里奧蟄居在他那位於佛修路（l'avenue Frochot）上的公寓內，生活往返於工作室、住所之間，牆上掛著粉紅色的印第安織品，美麗的小櫃內則堆積著一些紀念物（來自於他經常參與文學沙

阿葛拉于斯・布維納
泰奧多・夏賽里奧肖像
1887　鋼筆畫
巴黎羅浮宮藏

龍或與具影響力的人士來往），住所內的一切擺設，似乎都帶有某種隱祕的意義，彷彿夜幕低垂時，便可悄然地抽離現實，迎接一段幻想中的神祕冒險。19世紀知名文學家龔固爾兄弟（Edmond et Jules de Goncourt）描繪筆下英雄人物寇西歐里（Coriolis）時，這位主角的某部分性格，或許是受到夏賽里奧個性的啟發，即那股「難以相處的克里奧爾人的脾氣」。除了對異性的迷戀之外，夏賽里奧對自己的繪畫生涯更展現出強烈的熱情，這份熱情化為一股魅力氣質，既歡愉而性感，既理想化又具有思維。

有時，朋友們會對夏賽里奧的矛盾個性感到不解，但多數皆認為，這名男人那如貴族氣質般的面貌，很自然地對周遭的朋友產生吸引力。1887年，一位對夏賽里奧頗熟悉的藝術家阿葛拉于斯・布維納（Aglaüs Bouvenne）寫道：「泰奧多・夏賽里奧有著相當容易辨識的外貌，身材高大、有點禿頭、修剪整齊的褐色鬍鬚。說話的聲音聽起來和諧悅耳，極具特色的外表很容易與他的『克里奧爾』血緣產生連結……。」值得注意的是，阿葛拉于斯・布維納前後分別在1884年與1887年的著作中提及這段關於夏賽里奧的描述，然而，他在1883年寫道的是：「他（泰奧多・夏賽里奧）的外表相當具有特色，看起來接近西班牙人，這點令人容易辨識出他的出身。然

49

而，當他說話時，嘴巴的輪廓與潔白大牙又如此明顯可見，這讓他看起來就像是一名美國人。」布維納接著加上一句：「是否可由此推斷，薩馬納島對他的外貌產生了影響？」不過上述這些文字在1887年的版本中，不知為何而被作者刪除了。

然而，夏賽里奧身上那股不可否認的異國血緣是什麼？父親或哥哥任職的公部門間，總不免以「有色女子」指稱他的母親，這些是否影響了夏賽里奧？他是否針對這些暗示或對自身血緣的傳言加以對照？阿葛拉于斯‧布維納又為何在他於1887年的出版中將相關描述予以刪除？當時巴黎的社會氛圍仍在發展中，夏賽里奧又是否因為他的特殊出身背景而處於複雜情境中？他是否能接受橫跨著拉侯歇爾、巴黎，以及安地列斯，如此多重因素交織的出生？在當時的評論界或文學界中，其實並未發現任何對他產生種族歧視的觀感，而夏賽里奧也沒有因為受到種族歧視的壓迫而表現出叛逆的反抗，不過，很明顯地，這層直系血緣背景對他而言始終相當重要。從旁人的角度來看，夏賽里奧身上的相異種族基因是無庸置疑的具實連結，如此的隱私問題難免會被突顯放大，尤其是與開放自由的巴黎人來往，以及身處在典型的天主教社會中。某種程度上來說，在一些知識份子圈中，這甚至還是一種流行潮流。

人脈的拓展

與政治圈的關係不僅為夏賽里奧一家人提供了保障，同時也有助於泰奧多‧夏賽里奧的職業生涯，透過這些朋友的人脈，他因此得到了一些委託案，更重要的是，為這名年輕畫家帶來自由的、立足於社會的自信心，這點體現在他多數的作品之中，尤其從審計部這項大型的壁畫裝飾工作開始。

當然，父親貝納‧夏賽里奧長期以來擔任外交事務官的身份，加上哥哥費德里克在海軍部服務並負責高級行政事務工作，「這些年輕人（指夏賽里奧家的三名兄弟）很受到歡迎，並受到

夏賽里奧
緊抱十字架的天使
油彩畫布　約1849
61×39cm
里昂美術館藏
（右頁圖）

基佐（François Guizot）先生、德律安・德呂（Edmond Drouyn de Lhuys）先生們的保護……」克蕾蒙絲・莫納侯在1844年時如此寫道。不久後，夏賽里奧家的這三兄弟迎接了1848年第二共和成立後的短暫社會新氣象，包括經濟自由、死刑廢除的支持、奴隸制度的取消、民主主義的宣揚等。

　　費德里克・夏賽里奧是一名傑出的、聰穎的青年，他在海軍部任公職，1848年被提拔為部門主管，直到1851年又再度升職進入法國最高行政法院（Conseil d'Etat），不久後成為第一級的審查官，接著順利地在1857年成為參事。他流露出既有教養又富含

敏感的氣質，看起來嚴肅但能給人好感，撰寫了數本歷史傳記以及與航海史相關的著作。透過費德里克的關係，夏賽里奧經常與政治人物有所來往，起初先熟識了兩位海軍部的前部長們，比如維多・吉・杜貝黑（Victor Guy Duperré），他曾經三次擔任此要務；另一位則是知名的法國哲學家特拉西（Destutt de Tracy）之子——維多・特拉西伯爵（Victor Destutt de Tracy），他在1848年接任此部長職務。此外，夏賽里奧兄弟們亦與托克維爾、拉馬丁的關係緊密，這兩位曾經先後擔任過外交部長。這些政治人物出身於文學、軍事或法律背景，他們與夏賽里奧一家有兩項共通點：一、皆是政治自由、經濟自由政策的擁護者；二、皆支持殖民地的廢奴政策。

事實上，殖民地的廢奴制度在夏賽里奧家中始終是項核心議題。在1840年，費德里克匿名撰寫了一本《英國殖民地的廢奴概要》，出版時間相當敏感，因為當時黑人與奴隸販賣的議題引發了不少政治紛爭，主要是針對「探訪權」的對峙意見，一方是來自保守的、商業的力量，另一方則來自自由的、民主的力量。而實際上，政府的態度不明，表面上奴隸制度與人口販賣是被禁止的，然而，歐洲各強國的政府部門並沒有為此白紙黑字立法明定，於是引發了政治衝突，因為警方與海關必須有行動依據，才能控制貨船的「探訪權」，並預防潛在的非法人口販賣事件。直到1848年4月27日，法國在第二共和時期才又再一次地廢除奴隸制，而英國則較早於1833年通過「廢奴法案」，明定英國殖民地的奴隸制度為非法行為。在此階段，夏賽里奧兄弟的長輩友人們皆是堅定的「廢奴主義者」，比如維多・特拉西，他是一名激烈的廢死主義者，並從1832年起支持「廢奴主義」，1839年時，特拉西還在議院擬了一份著名的廢奴白皮書。杜貝黑則在他的任期最後，籌劃了過渡期適用的制度，並明定於1845年頒布的法律中。而費德里克應該是為了準備這些法條內容，進而閱讀並參考英國人於較早幾年前所制定的相關法條內容。

夏賽里奧的家庭血緣有一部份來自聖多明哥，法國當年正是

因為奴隸問題而對該地失去了殖民權，泰奧多・夏賽里奧當然會對自己的血緣史產生質疑與思考，然而，當他接獲審計部的委任工作後，他產生了如此的念頭：結合政治與哲學，體現種族間的友誼與自由寬容。

審計部的大型壁畫裝飾

當時的審計部設於一棟座落在奧塞碼頭旁的建築物中，在羅浮宮的斜對面，即如今的奧塞美術館（Musée d'Orsay）。拿破崙一世在1810年時任命建築師夏爾・波納（Charles Bonnard）進行設計與建造工程，以做為法國最高行政法院的所在地，建造工程進行了三十二年之久，並在1842年時，將審計部設立於該建築物的二、三樓空間。法國國家審計部設立於1807年，獨立於政府的立法和行政分支，審計部的三個職責分別是引導賬戶財務審計、引導良好治理審計，以及向法國國會和行政部門提供資料和建議。經過提議、否決、再次通過等過程，審

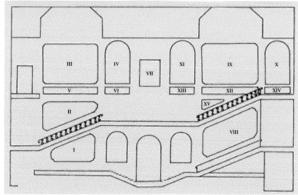

巴黎，法國國家審計部建築（即今日奧塞美術館） 1884 石版畫（上圖）
夏賽里奧為審計部的大型壁畫所作的位置規畫說明圖（下圖）

計部移至奧塞碼頭的這棟建築物兩年後，1844年時，內政部最後才確定以3萬法郎委任夏賽里奧進行壁畫的彩繪工程，並讓藝術家自由決定繪畫主題，夏賽里奧決定描繪一系列的寓意主題，可惜這與官方的期待有所落差，因為夏賽里奧甚至打算在這組計劃中，加入關於他個人、關於他的家族的題材。

泰奧多・夏賽里奧要面對的繪製空間顯然有些棘手，兩邊各

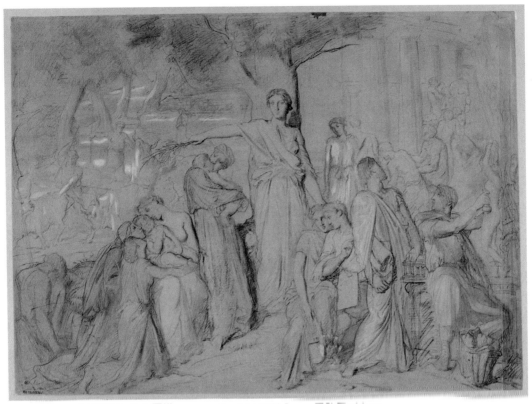

夏塞里奥 和平守護神 紙上素描 1844年 44.1×61.3cm 巴黎羅浮宮藏

審計部樓梯內景
1853

有高低不同的階梯，中間則是樓梯之間的過渡半台，他將繪製內容分成兩個層次，首先是位於樓梯下方的較暗牆面，作品〈古代戰士下馬圖〉（審計部大型壁畫位置規畫說明圖中的Ⅰ位置，見54頁）充滿風格且氣勢宏偉，樓梯上方則是象徵畫作〈沉默、冥想與學習之神〉（規畫說明圖中的Ⅱ位置），畫面的主角們被眾多具特色的植物圍繞著，如此構圖別具象徵

意義，名作家兼權威藝評家泰歐菲·高提耶（Théophile Gautier, 1811-72）認為，這位「守護神」是「冷靜而嚴肅的引導者，牽引著還尚未擺脫外頭嘈雜之聲的人心，並賦予他們足以靜心的步

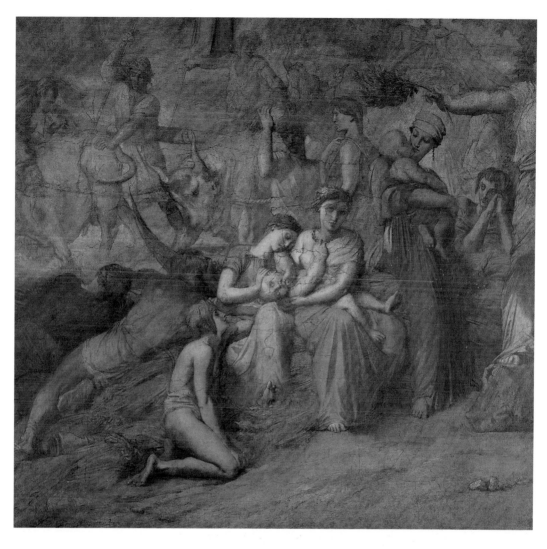

伐」。接著，上方空間可看到色彩較沉的〈戰爭歸來〉（規畫說明圖中的 III 位置），而從此作開始向右延伸，壁畫的色彩也從較晦暗轉為較明亮，其中左側作品的裝飾感較強烈，比如〈戰士隊伍〉（規畫說明圖中的 IV 位置）、〈法律之神〉（規畫說明圖中的 X 位置）、〈海洋之神〉（附圖中的 VI 位置）等。如此一來，透過這項藝術計劃體現該時代的理性主義、科學主義、自由主義，這一系列共十五件的大型壁畫，畫面從昏暗、沉著，逐漸過渡到明亮而充滿色彩，兩幅巨作〈戰爭中的補給〉、〈和平守護者〉的尺幅甚至高達到6公尺乘以8公尺。

夏賽里奧　**和平守護者**
原為審計部壁畫（原尺寸為600×800cm），
轉換成油彩畫布
1844-48
340×362cm
巴黎羅浮宮藏
（右頁為局部圖）

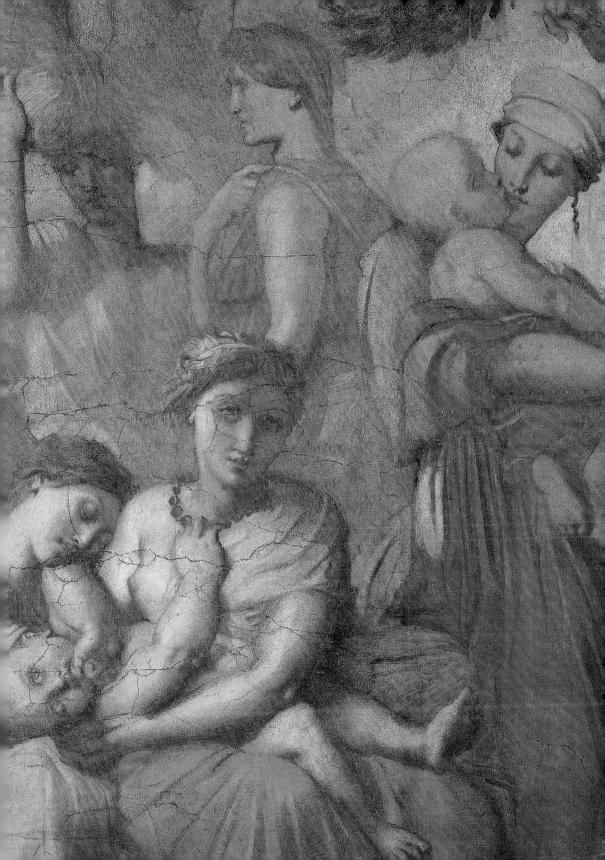

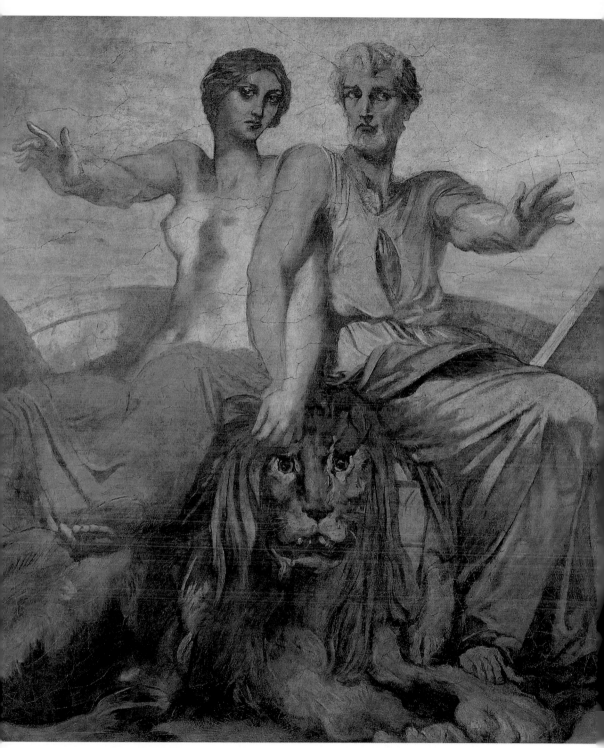

夏賽里奧　**力量女神與秩序之神**　原為壁畫，轉換成油彩畫布　1844-48　245×220.5cm　巴黎羅浮宮藏

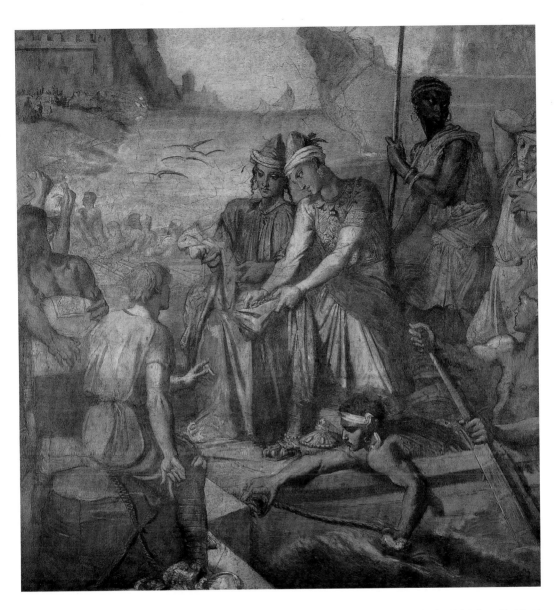

夏賽里奧
來到西方的東方商人
原為壁畫，轉換成油
彩畫布　1844-48
325×310cm
巴黎羅浮宮藏

　　1833年至1838年，德拉克洛瓦首次接獲官方委任案，為波旁王宮的國王廳（le salon du Roi du Palais-Bourbon，即如今的國民議會內部）繪製壁畫，他利用對比法，底部較為晦暗，描繪法國的花朵、河流和海洋，上層則是明亮色彩的壁畫，同時在四面牆上以寓意手法描繪了工業之神、戰爭之神、正義之神、農業之神。夏賽里奧肯定參考了這個空間的壁畫構想原則，因此，當他構思著這項極具企圖心的計畫時，除了秉持個人化的人文主義態

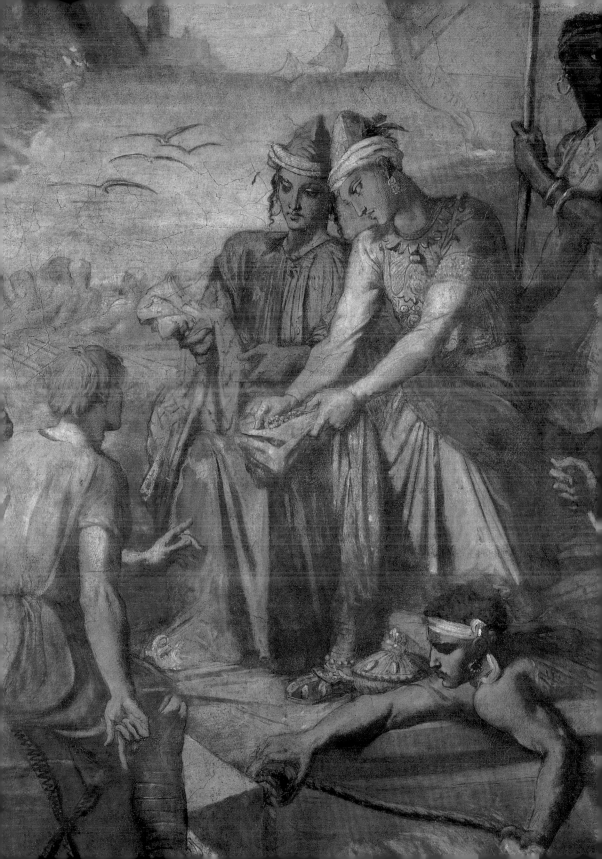

度之外，他的靈感亦來自德拉克洛瓦，亦來自於該時代對經濟與哲學的反思。

雖然夏賽里奧自童年時期便對家族成員曾經經歷過的軍事事蹟大感興趣，然而在審計部的這項計畫中，他卻傾向將戰爭主題更輕描淡寫處理，不過戰爭主題仍舊是畫面構圖的必要元素之一，這是為了使「文明」的理念更為完整，其中必然包含正義、商業、和平、秩序，以及不可免地還包括了戰爭。在這項充滿慷慨的、人文主義的計畫中，畫家以令人驚訝的方式添加了家族長期以來支持的領域：商業，顯然地，夏賽里奧家族從夏朗德省開始，延續了幾個世代的經商背景，直到貝納·夏賽里奧，他同時致力於商業與外交這兩部分。此外，正義的代表對夏賽里奧而言，便是他的哥哥費德里克，這時費德里克即將被升遷進入法國最高行政法院任職。和平，是整個時代的夢想的承載，對民主的爭取，對任何暴戾的廢止。最後，文明的交流，當西方商人抵達東方海岸，當東方人在西方港口工作，這其實就是夏賽里奧家族一世紀以來，介於安地列斯與歐洲之間的驚人經歷。值得注意的是，很明顯地，夏賽里奧在這龐大的組畫中，特別強調兩項原則價值：秩序，秩序女神出現在兩件畫作中；和平，等同於武力，因為和平女神與戰爭女神出奇地相像，彷彿意味著和平只能透過武力而產生，這無疑是有點悲觀的想法，甚至可稱為是犬儒主義，當然我們也可以說這是很深厚的現實主義，貝納·夏賽里奧或許不會否認，終其一生，他都在追求某種平衡，介於外交與軍事征服，以及商業貿易和大眾福祉之間。

北非阿爾及利亞之旅

夏賽里奧
來到西方的東方商人
（局部）
原為壁畫，轉換成油彩
畫布　1844-48
325×310cm
巴黎羅浮宮藏

為了一趟阿爾及利亞之旅，審計部的浩大工程不得不在1846年的5月至7月間暫停片刻。1845年，泰奧多·夏賽里奧完成了一幅阿里邦·汗枚（Ali-Ben-Hamet）的肖像畫（圖見62～63頁），阿里邦·汗枚是阿爾及利亞一名握有權勢的統帥。肖像完成後，他便邀請

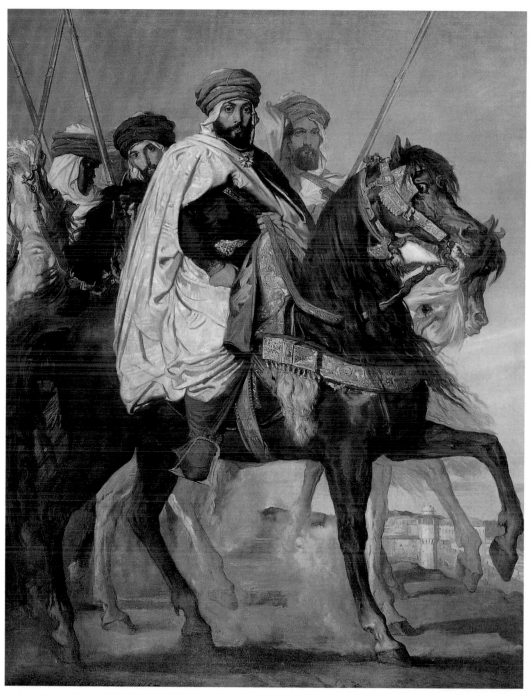

夏賽里奧　**阿里邦·汗枚肖像**　油彩畫布　1845　325×259cm　凡爾賽宮藏（右頁為局部圖）

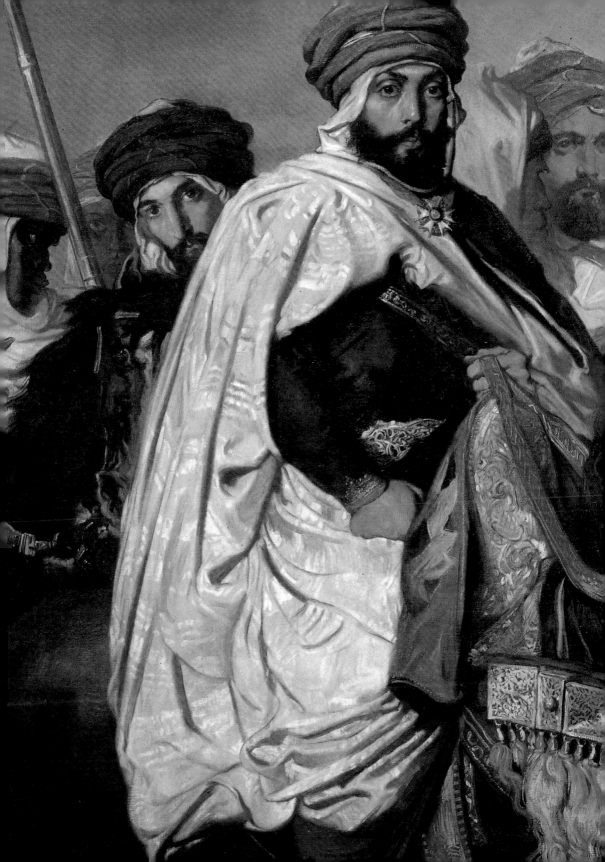

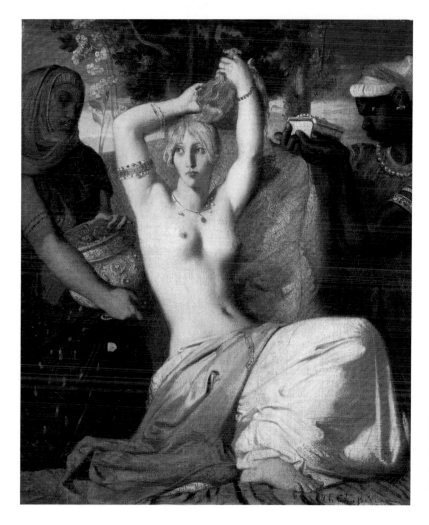

夏賽里奧
正在打扮的以斯帖
油彩畫布　1844-48
45.5×35.5cm
巴黎羅浮宮藏
（右頁為局部圖）

夏賽里奧前往阿爾及利亞度過一段時日，然而，這趟旅程彷彿已是
註定好的。

　　自步入藝術創作生涯開始，夏賽里奧便在畫作中加入具東
方的詩意感，比如1837年參展沙龍展的作品〈路得與波阿斯〉
（Ruth et Booz）、〈正在打扮的以斯帖〉（Esther se parant）、
〈沐浴中的蘇珊〉等，以及1842年他在巴黎聖梅里（Saint-
Merri）教堂內所繪製的壁畫〈埃及的聖瑪麗〉，從這些作品
中可知夏賽里奧已經受到東方異國情調的靈感啟發，但當時的
他最遠也只到過地中海旅行而已。或許，1845年作品〈克麗奧
佩特拉之死〉在沙龍展的挫敗，讓夏賽里奧思考到自身見識的

圖見67頁

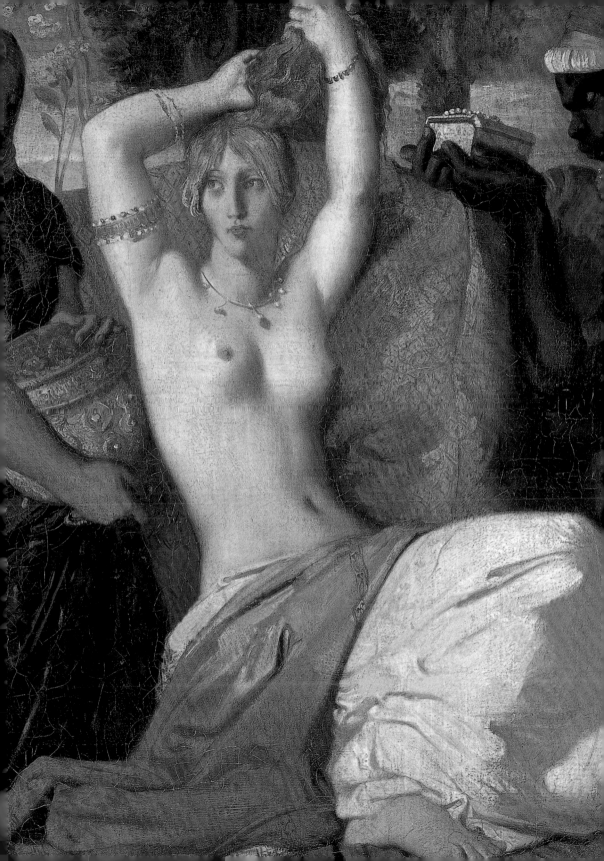

不足，是否他的內在缺乏真正的東方體驗，導致其筆下的主題令人感到有所匱乏。然而，1921年，藝評家赫蒙・艾修里耶（Raymond Escholier）在一篇談論這名藝術家身上的東方元素時曾寫道：「泰奧多・夏賽里奧不需要去發現東方，東方已存在在他身上。」這股對東方異國情調的嚮往，似乎是更個人的，同時，這點傾向也足以證明該時代知識份子的理想觀，以及他們理想的美學觀。安格爾在1808年完成大膽的作品〈瓦平松的浴女〉（Baigneuse Valpinçon），接著完成了〈大宮女〉（Grand Odalisque），難道不是因為夏賽里奧曾是安格爾的學生？德拉克洛瓦在1832年前往北非摩洛哥之旅後，作品便大量注入東方的經典與詩意，難道不是因為夏賽里奧對他崇拜仰慕？普洛斯貝・馬希拉（Prosper Marilhat）當時是最優秀的東方主題風景畫家之一，難道不是因為他是夏賽里奧最好的摯友之一？這些應該都是構成夏賽里奧迷戀東方情調的原因。

此外，擁護浪漫主義的作家、詩人們的熱烈聚會也對夏賽里奧產生影響，在這些聚會中，經常可看到一些人以東方風格的裝扮出現。在上一個世代中，比如傑哈・德奈瓦（Gérard de Nerval）於1843年的埃及之旅，並前往黎巴嫩、賽普勒斯、君士坦丁等地；馬克西姆・杜坎（Maxime du Camp）則於1844年前往阿爾及利亞；泰歐菲・高提耶（Théophile Gautier）則是在隔年前往該地。而擔任北非國家的一名律師卡密耶・侯吉耶（Camille Rogier），他是18世紀的藝術愛好者並鍾情於旅行，當他在貝魯特任職郵政長時，曾到過多處中東國家。基於上述所提的種種人、事、物元素，讓夏賽里奧決定暫停重要的委任項目而前往阿爾及利亞。

事實上，維多—費德里克（Victor-Frédéric）的兒子——費德里克・夏賽里奧（Frédéric Chassériau，與泰奧多・夏賽里奧的哥哥同名同姓），出生於海地的太子港（Port-au-Prince），在投入軍旅生活之前是一名建築師，這名年輕人曾是審計部建造工程的監工人員，二十年後，他的堂弟泰奧多・夏賽里奧則成為了審計

夏賽里奧　**克麗奧佩特拉之死**　油彩畫布　1845　63×33cm　馬賽美術館藏

夏賽里奧　**坐姿的阿爾及利亞猶太女人**　水彩鉛筆　1846　29.8×23.2cm　紐約大都會美術館藏

夏賽里奧
君士坦丁一間阿拉伯學
校內部 水彩鉛筆
1846 30.7×36.8cm
巴黎羅浮宮藏

部描繪壁畫裝飾的藝術家。他曾定居在馬賽，然後隨法國殖民地版圖的擴展而移居到阿爾及爾，他的工作是促進該地成為「現代城市」，包括港口的建造、女皇大道的規劃等，他亦是市立劇場的設計者。當泰奧多・夏賽里奧前往阿爾及利亞時，他的這名表哥已在同年5月、6月期間加入軍中，並於6月、7月前往北非的菲利普維爾（Philippeville）和君士坦丁，由於這點，夏賽里奧的這趟阿爾及利亞之旅得到不少協助。

對於這趟異國之旅，朋友和家人們對夏賽里奧的身體狀況不免有些擔憂，但夏賽里奧自己則是剛抵達便喜歡上了這個國度，他寫道：「這是一個既美麗又新奇的國度。」宛如進入《一千零一夜》的故事之中，他沉醉在陽光滿溢的景色中，讚歎眼前的異

夏賽里奧
三名阿拉伯人與一匹馬
紙上素描　1846
26.4×20.8cm
巴黎羅浮宮藏

國情景，以及探索阿爾及利亞這座城市，「城市規模頗大也很法式，就像法國的夏隆（Châlon）、瑪貢（Mâcon）等地。」這段期間，就像當初德拉克洛瓦在一趟摩洛哥之旅後，再次打開對於東方異國的想像，夏賽里奧重新調整他對北非的詩意想望，不再僅是虛擬空想，而是基於眼前真正的現實情景。這幾個月裡，夏賽里奧在此感受獨特的光線、色彩與氛圍，這些皆豐富了他未來畫作的構圖，他在隨身筆記本中寫下：「把內心所擁有的，透過可見的、真實的、細膩的方式提出，唯獨大自然具有如此純真與深刻。」

夏賽里奧　**阿拉伯馬的習作**　水彩、鉛筆　1846　31.7×43cm　巴黎羅浮宮藏

　　自阿爾及利亞返回法國後，1847年的沙龍展，泰奧多・夏賽里奧嘗試在一件巨作〈猶太安息日〉中加入他在阿爾及利亞所獲得的新的創作能量，以及他對東方主題更進一步的探索，可惜此作無法獲得評審青睞，最後才於隔年展出，儘管泰歐菲・高提耶對此作讚賞不已，卻無法引起大眾的熱烈回應。可喜的是，這趟北非之旅讓泰奧多・夏賽里奧傾向更寫實地描繪自然，並將此特點與龐大的敘事構圖結合在一起，體現在審計部的壁畫作品之中。

與風景畫家們的情誼

　　儘管泰奧多・夏賽里奧與上流社會、政治人物們頻繁來往，加上接獲審計部那驚人的壁畫繪製工作，然而，夏賽里奧和朋友間

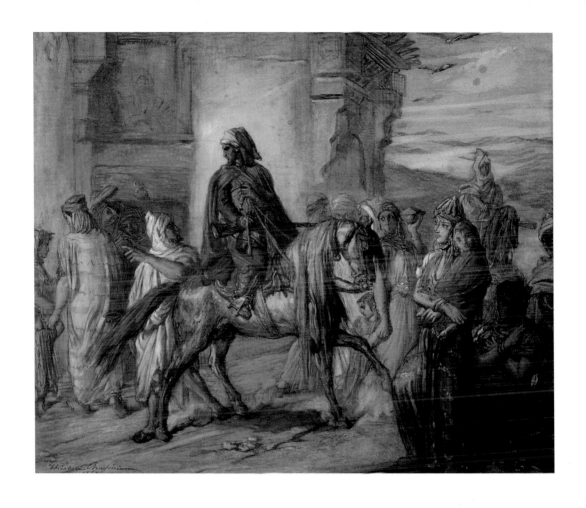

夏賽里奧
參與騎術表演的阿拉伯騎兵 水彩炭筆
1847 45.1×55.2cm
巴黎羅浮宮藏

的關係卻並未因此而疏離，他始終與畫家友人們保持良好關係，尤其幾位風景畫家朋友們，他們樂與夏賽里奧分享他們描繪自然的新實驗與新技法，夏賽里奧始終與他們保持著緊密的友誼。

　　路易・卡巴（Louis-Nicolas Cabat, 1812-93）、保羅・什瓦狄耶・德瓦多莫（Paul Chevandier de Valdrome, 1817-77）、普洛斯貝・馬希拉（Prosper Marilhat, 1811-47）、泰奧多・盧梭（Théodore Rousseau, 1812-67）這四位藝術家應該是泰奧多・夏賽里奧最親密的朋友，從他們之間的書信來往便可窺知一二，比如1840年夏賽里奧寫給路易・卡巴的信中提到：「我很想知道你的工作成果，你過得是否如意？父母親是否安然無恙？是否有想到我？給我寫封長一點的信，請放心，我將會分享你所有的感

受。……我在羅馬感到無限歡喜，期待有天能和你在那裡重聚並共度時光。我經常想起你，真希望你能夠在這裡……。」這五位藝術家的共通點不少，比如夏賽里奧和卡巴、德瓦多莫一樣，都對研究人性感興趣，也都對拉寇戴（Lacordaire）神父的宗教觀感興趣。此外，夏賽里奧也與馬希拉一樣，皆受到東方主義的吸引。這五位藝術家都相當熱情地投身在浪漫主義圈中，也都試圖讓自己的美學觀跳脫於古典主義與浪漫主義的紛爭，浪漫主義並不排除對大師們的創作風格進行探索與研究。

泰奧多・夏賽里奧與這幾位大自然的代表們之所以變得如此親密的緣故，或許是因為跟這些人相處沒有競爭壓力，不像與肖像畫家或歷史畫家，比如先前所提到他和同儕亨利・勒曼（Henri Lehmann）之間那亦敵亦友的複雜關係；也或許是因為他喜歡分享他們的繪畫題材，比如在1845年前往楓丹白露附近的短暫旅行；更或許是因為在他們的藝術概念中，夏賽里奧找到一種屬於寫實主義的嚴謹視角。夏賽里奧的家中懸掛著精采不凡的畫作，其中他亦收藏了這幾位摯友們的作品，透過一本在他逝世後的遺物拍賣畫冊中，我們得知在阿弗德・德得勒（Alfred De Dreux）所繪的馬的畫作與傑利柯（Géricault）太太的肖像旁邊，有一件泰奧多・盧梭的素描、一件普洛斯貝・馬希拉的〈雅典附近的景色〉，以及一件路易・卡巴的水彩畫。

在義大利與阿爾及利亞之旅中，夏賽里奧描繪了許多風景習作，這亦逐漸讓他成為這方面的專家，在接下來的歷史或神話主題作品中，他理所當然地添加了這些大自然元素，且將它們描繪得愈來愈寫實。比如〈從海中誕生的維納斯〉一作中，風景的裝飾感與寫實感之間帶有一種詩意的關係，但整體來說則偏向一種理想性與幻想性。然而在〈沐浴中的蘇珊〉中，裝飾風格卻又更寫實了些。四年後，再將兩件〈耶穌在橄欖園〉相對照，就更清楚明白如此的表現手法在1845年之後日趨顯著，在第二件〈耶穌在橄欖園〉中，畫家營造出戲劇性的背景，描繪了蘇亞克（Souillac）景色的美貌、真實，以及其神祕。回到審計部的這組壁畫上，除了人物之

夏賽里奧　**卡巴路斯（Cabarrus）小姐肖像**　油彩畫布　1848　135×98cm　坎佩爾（Quimper）美術館藏
（右頁為局部圖）

外，夏賽里奧描繪出一種來自自然的真實感受，「景色參雜著高大樹木，這些樹木們愉悅地高聳在藍天的清澈中。」

情感的繆思

審計部的工作終於宣告完工，但夏賽里奧所繪的壁畫似乎沒有引起眾人太多的興趣，反而是意外地讓他度過接下來兩年的短暫激情生活，原因是他結識了當時巴黎最知名的交際花之一愛麗

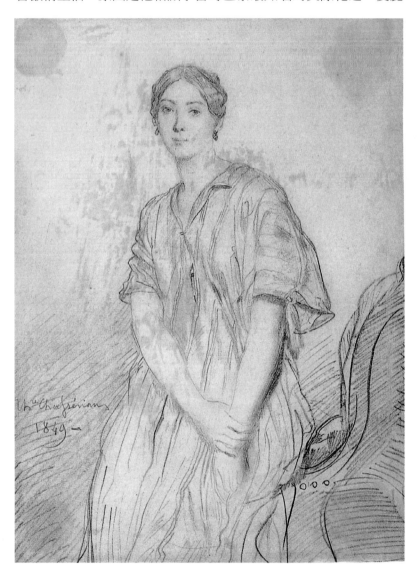

夏賽里奧
愛麗絲‧歐茲肖像
紙上素描　1849
32.1×24cm
巴黎卡那瓦雷美術館藏

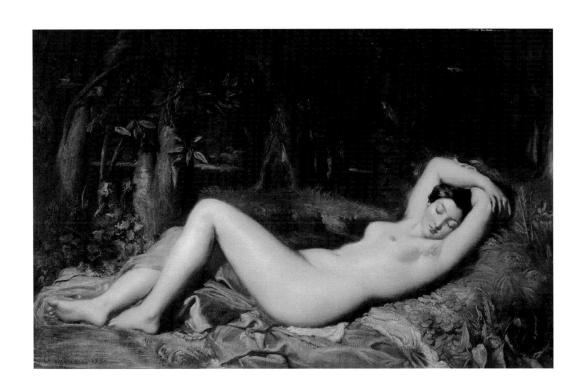

夏賽里奧　**熟睡的浴女**
油彩畫布　1850
137×210cm
亞維儂卡爾維博物館藏

絲・歐茲（Alice Ozy, 1820-93，原名Julie-Justine Pilloy）。

　　或許我們有點過分高估了愛麗絲・歐茲的性感身軀在泰奧多・夏賽里奧作品中的地位，有些藝評家稱愛麗絲・歐茲是現代版的「阿斯帕齊婭（Aspasie）」，她啟發了泰奧多・夏賽里奧藝術生涯過程中筆下所有的女性形象，甚至包括〈沐浴中的蘇珊〉，但這幅畫是在他們相遇的九年前就已經完成了！顯然地，他們之間的這份激情註定是短暫的。在雨果的《隨見錄》中，或是基於現實，或是基於想像，他描寫了情人之間的性虐關係，雨果和愛麗絲・歐茲也有過一段情，當初愛麗絲是雨果兒子查理的情人，當查理向父親抱怨愛麗絲的不忠時，雨果卻反而去勾引愛麗絲，這也導致了父子關係的破裂。事實上，夏賽里奧對愛麗絲・歐茲的情感應是真摯的，這點體現在他的部分作品和許多速寫中，尤其在〈熟睡的浴女〉（現藏於亞維儂卡爾維博物館[Musée Calvet]）一作，畫家把他所有的愛意放在畫面裸女的身軀與氣質上，他所描繪的正是愛麗絲・歐茲。

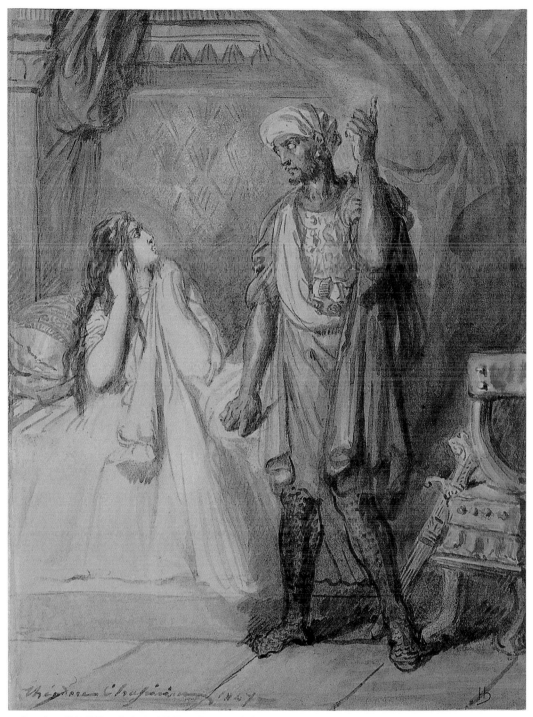

夏賽里奧　**黛絲戴蒙，你今晚祈禱過了嗎？**　紙上水彩　1847　20.8×16.2cm　巴黎私人藏

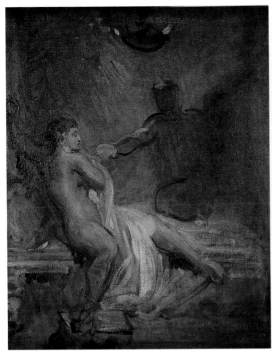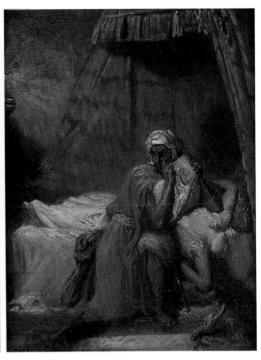

夏賽里奧
今晚禱告了沒，黛絲戴
蒙？ 油彩畫布
1849　63×54cm
史特拉斯堡美術館藏
（左圖）

夏賽里奧
他要將她悶死！
油彩畫布　1849
26×21cm
梅茨美術館藏（右圖）

　　在夏賽里奧的作品中，無論是希臘神話的女神或宗教故事的女性，無論是宮女和仙女，或是〈黛絲戴蒙〉（Desdémone）和〈莎孚〉（Sapho），畫面的女體線條來自於他的情人們或紅粉知己，包含了他對姐姐所懷有的柏拉圖式的愛慕，在青少年時期便結識的克蕾蒙絲・莫納侯、戴芬娜・德・吉哈丹，她們身上皆散發著知性氣質；調情對象瑪麗・達古（Marie d'Agoult），以及在生命最後幾個月中陪伴他的瑪麗・康達居薩納（Marie Cantacuzène）公主。夏賽里奧是一名才華洋溢的肖像畫家，他對模特兒的神情與面貌有著某種程度的堅持，在這個階段，夏賽里奧持續描繪了大量的鉛筆素描肖像，他明白如何在畫面上豐富女性的軀體與面容，結合過往的經驗、幻想與藝術訓練，再次創造出全新的女性形象。

　　法國作家讓─路易・沃多耶（Jean-Louis Vaudoyer）在1933年寫道：「如同波蒂切利和達文西，如同布隆齊諾（Bronzino）和普呂東（Prud'hon），夏賽里奧亦獲得此特權，在造形上與

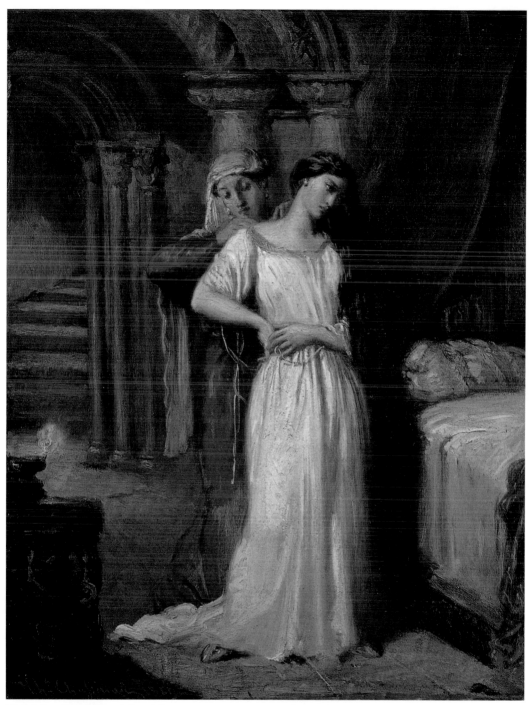

夏賽里奧　**黛絲戴蒙**　油彩、木板　1849　42×32cm　巴黎羅浮宮藏

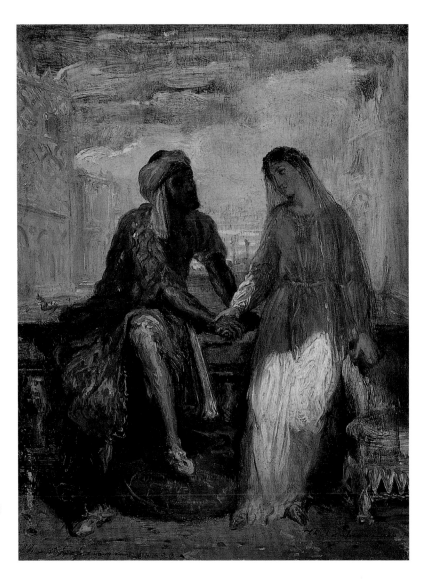

夏賽里奧
**奧塞羅與黛絲戴蒙在威
尼斯** 油彩木板
1850　25×20cm
巴黎羅浮宮藏

面貌上，賦予藝術世界一個在他之前尚未形成的女性形象之典
型。」並在夏賽里奧的生平記事中寫著：「夏賽里奧筆下的女人
不只擁有浪漫與性感力量，不只是視覺快感的源頭，而是通往想
像力的夢想源頭。拉長的身軀，平穩而和諧，讓我們聯想到古希
臘羅馬女神，但其姿態與神情所帶有的沉思與哀傷，流露的憧憬
和不安，則不存於古希臘羅馬女神形象中。」所謂「夏賽里奧筆
下的女人」，其實可說自他少年時期便已開始凝聚成形，透過二
至三位的女性友人與情人，終其一生的職業生涯中，筆下的女性

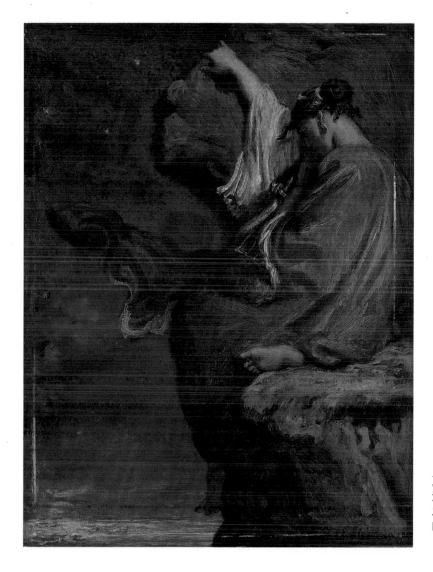

夏賽里奧　**莎孚**
油彩畫布　1849
27×21cm
巴黎奧塞美術館藏
（右頁為局部圖）

形象風格始終持續有著微妙的變化，透過畫家自身的情慾經驗與
對美學的反思而日趨豐富。

　　從參加沙龍展的初期開始，比如1841年的〈正在打扮的以斯
帖〉一作，接著的幾年間，夏賽里奧在作品中體現了無數的變
化，結合他身上那份罕見的天賦，把古希臘羅馬女神中，古典的
或東方的理想化，描繪以性感的、情慾的、真實的有血有肉。
「夏賽里奧筆下的女人」，猶如「戈蒂耶筆下的女人」或「波
特萊爾筆下的女人」，她們或是挑逗人心的公主，或是神聖純

夏賽里奧　**莎孚自萊斯博斯島墜入海中**　水彩、鉛筆　1849　37×22.8cm　巴黎羅浮宮藏
（右頁為局部圖）

潔的交際花，佔有慾強烈或溫柔乖順，在感官與想像中同樣令人興奮，既讓人產生渴望，又能成為夢與詩的泉源。這些女性披上神話外衣而成為寓意畫，夏賽里奧創造的性感尤物猶如真人般寫實，誘惑著人們忍不住而產生綺想。基於如此觀念，夏賽里奧描繪出帶有東方氣質且略顯倦意無力的女性，以及穆斯林風格的閨房場景（這是在阿爾及利亞之旅開始發展的題材），這無疑別具意義，因為這說明了泰奧多‧夏賽里奧對描繪裸體的藝術觀和他試圖在畫面上創新的慾望。

宮女與仙女

在安格爾完成作品〈大宮女〉與〈瓦平松的浴女〉、在德拉克洛瓦完成作品〈阿爾及利亞的女人〉之後，事實上從1849年開始，泰奧多‧夏賽里奧便開始針對閨房場景主題進行構思，這項題材在當時的藝術界與文學界中引起了一股潮流，比如法國作家雨果在1829年出版了《東方詩集》（les Orientales）。一位研究19世紀法國詩作的學者大衛‧史考特（David Scott）在1989年撰寫的一篇文章中，讓我們聯想到夏賽里奧自「東方之旅」後創作的某些作品，他寫道：「『宮女』這項主題結合了兩個重要類別：一是古代的、古典的——裸女；另一則是浪漫的、現代的——東方風格。對該時代的中產階級而言，其中一個最主要的魅力，正是異國情調和奢華的融合，透過東方氛圍的圖象，提供西方觀者一個產生情慾幻想的合理可能性。」

根據此點，對事業成功的渴望、個人財富的匱乏，以及試圖說服畫商與藏家，夏賽里奧應當不可能忽略這股在布爾喬亞階層中所流行的風潮，因為這背後代表著重要的潛在客戶群。然而，在此同時，或許是另一項因素，即史考特所提到的——傳統與現代之間的結合，這點又再一次地引起畫家的高度興趣。在此時期，畫作主題的再創新是個關鍵要素，可區分不同藝術學院的相異，亦是浪漫主義、寫實主義畫家們創作的重點之一，這些畫作

夏賽里奧
陽台上的猶太女人
油彩木板　1849
35.7×25.3cm
巴黎羅浮宮藏

主題的革新，在視覺上必然需要改變，而在夏賽里奧營造的東方
場景中，這點始終存在於他的思考核心。

　　事實上，臥姿的宮女、沐浴中的宮女，或可看到僕人在一
側的梳妝打扮中的宮女，這些主題並非在19世紀才產生。在文藝
復興時期、在17世紀時，許多畫作中已可看到不少東方元素。
到了18世紀則更是明顯，畫家們結合東方世界的氣氛，以間接

手法注入異國情調或帶有淫穢之意的圖象，比如法蘭索·布欣（François Boucher, 1703-70），他繪畫的主題大多來自於歷史故事，畫面充滿感性筆調與情感上的歡愉，特別是一些賣弄風騷的女人，農村姑娘和宮廷美女等題材；又比如總是一身土耳其裝扮的畫家讓—艾狄耶·利奧達（Jean-Étienne Liotard, 1702-89），他甚至還被認為是「土耳其的畫家」，曾經描繪了許多土耳其婦女肖像；又比如菲利普馮羅（Charles Amédée Philippe van Loo, 1719-95），他為巴黎的高布林（Gobelins）地毯作坊繪製了一系列精緻畫面的作品。

透過服飾的魅力與軀體的美麗，暗示了這些女性形象在文化上與地域上的遙遠，引發身處於「光的世紀」（siecle des lumieres，法國人對18世紀的別稱）的當代人的高度興趣，加上當時前往東方旅行的人已不少，從該時代起，許多東方旅行文學著作中都會提到如宮女的閨房、沐浴場等場景，就彷彿是不可或缺的情節，比如作家克勞德·艾狄耶·薩瓦利（Claude-Étienne Savary, 1750-88）在他的《埃及筆記》中寫到：「女人們皆相當熱衷於浴場，至少一週去一次，並帶上僕人在一側服侍她們。比男性浴場更為性感，在初步的準備工作後，她們開始洗浴身體，尤其頭部以玫瑰水清洗，在那裡有美髮師為她們編織烏溜的黑色長髮，比起香粉與乳液，她們更喜歡添加珍貴的精油。」

然而，儘管是以寫實技法描繪並降低其情慾程度，這些「閨房之畫」終究只能掛在房間內，對收藏者而言，也不過僅是室內的一件裝飾品罷了。假使真的在沙龍展展出，比如菲利普馮羅的作品，亦不可能被視為學院派畫作，充其量只會被歸類為所謂的「風俗畫」類別。

當夏賽里奧展出其所描繪的「閨房之畫」與豐腴的宮女時，他當然參照了18世紀關於這項主題的發展風格。自1830年代起，伴隨著波旁王室復辟的失敗以及路易—菲利普一世（Louis-Philippe）的掌權，革命的創傷開始癒合，而「光的世紀」所定義的美感又再次被正視，比如凡爾賽宮的藝術成就。夏賽里奧

夏賽里奧
陽台上的猶太女人（局部）
油彩木板　1849
35.7×25.3cm
巴黎羅浮宮藏
（右頁圖）

88

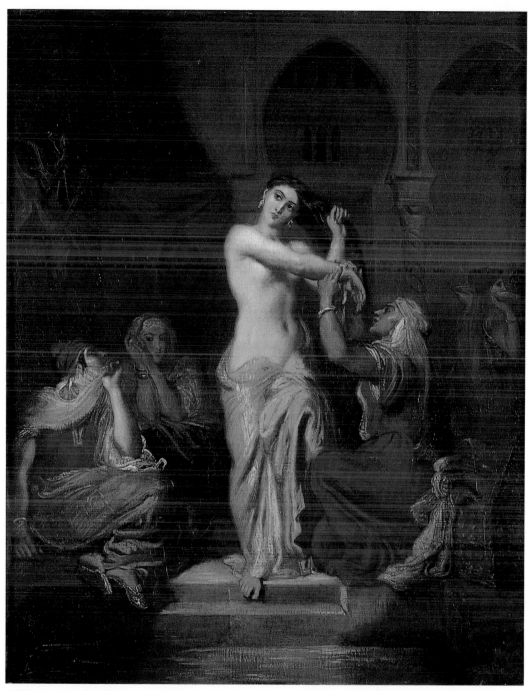

夏賽里奧　**出浴的摩爾女人**　油彩畫布　1849　67×54cm　史特拉斯堡美術館藏

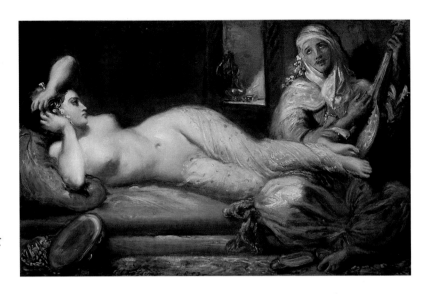

夏賽里奧　**斜倚的宮女**
油彩畫布　1853
67×54cm

無疑順勢地趕上了上個世代的人所創造的優勢，比如浪漫主義自發展初期，使在新的畫作主題中添加了異國情調元素；新古典主義流派中，安格爾對裸女畫的嘗試與成功亦至關重要；而德拉克洛瓦和亞歷山大─加布里·德孔（Alexandre-Gabriel Decamps, 1803-60）的作品則受到收藏者與藝評家們的高度讚賞，尤其當德拉克洛瓦的〈阿爾及爾的女人〉在1834年沙龍展展出後而被國王購藏，「閨房之畫」的主題很大程度地更被藝術界接受，甚至也認為值得在沙龍展展出，比如1839年沙龍展中，法蘭西斯科·哈耶茲（Francesco Hayez, 1791-1882）的作品〈宮女〉，或1841年沙龍展中，愛德華·杜布夫（Édouard Dubufe, 1820-83）的作品〈出浴的女人〉。

　　1840年後，遊歷者們帶回來的感動、充滿懷念的回憶，在在使得此主題更為豐富，亦讓它逐漸成為一項獨立類別。的確，每位首次前往近東、中東或北非的旅行者，事先無不希望能為旅程加點刺激，也就是想辦法進入參觀蘇丹國度的女性閨房，這其實是相當困難的，但似乎有些開放給「外國觀光客」的例外，才讓他們得以如願以償。即便如此，擁有政治背景的拉馬丁（Lamartine）在1832年的東方之旅中，卻依然無法進入君士坦丁堡任何一處的女性閨房參觀，不過當他經過貝魯特時，看見黎

巴嫩婦女集體沐浴的浴場場景，這個景象讓他印象深刻，而且這也與夏賽里奧後來的作品不無關連，他寫道：「最後，她們從浴場出來，女僕們重新編織主人的濕潤長髮，重新為她們戴上項鏈和手鐲，為她們穿上絲質洋裝和絲絨外衣。」同年的6月25日至28日，德拉克洛瓦在阿爾及利亞短暫地待了四天，他或許也得到許可，進入阿爾及利亞的女性閨房參觀，這段小插曲醞釀成後來的知名作品〈阿爾及利亞的女人〉。不久後，在夏賽里奧尚未前往阿爾及利亞前，他的作家朋友傑哈·德奈瓦爾（Gérard de Nerval）於1842年進行了一趟長途旅行，從埃及的開羅，直到土耳其的君士坦丁堡，他在埃及的旅程中，獲得許可而進入開羅副國王的後宮參觀。

我們無法真正了解泰奧多·夏賽里奧在這方面的體驗究竟為何，但不可否認的是，在其職業生涯的最後幾年，他持續地構思著女性閨房的場景畫面。她們擁有古典造形，身軀流暢且具有透明感，裸體與衣服的配置巧妙，身體起伏曲線的光線變化，姿態的精心安排。此外，又有如文獻資料般的寫實，讓性感元素構成其中一部分。這些特點都讓泰奧多·夏賽里奧建立起自我特色與風格。畫作中的場景畫面是精緻的、寫實主義的、性感的，有時當然亦是基於商業考量，泰奧多·夏賽里奧以純熟的技巧，結合古典與東方主題的現代感裸女，他無疑是追隨著德拉克洛瓦的步伐，但同時，在東方主題上開拓了兩個重要方向：一方面是描繪更趨日常生活的真實面向，更顯親切，降低神話感與永恆性；另一方面，透過戈蒂埃、德奈瓦爾或波特萊爾等人的詩作，使畫面更具詩意、更性感，幾乎帶有象徵意味與音樂性。

東方主義

當泰奧多·夏賽里奧在思考裸女題材的變化時，同時他亦正在處理戰爭題材的畫面，描繪了北非騎兵和阿爾及利亞的卡比爾人。其實我們很難確定夏賽里奧曾經目睹過阿爾及利亞蘇丹後宮

夏賽里奧
阿拉伯長官巡訪村鎮
油彩畫布　1849
142×200cm
巴黎羅浮宮藏

的浴場，同樣地，我們亦難以確定當他在阿爾及利亞期間，曾經
目睹過北非的血腥衝突，當眾人戰死在沙場的痛苦時刻，他能夠
在現場而無動於衷嗎？他在阿爾及利亞感受到的真實東方，與他
自童年時期和繪畫初期就抱持的想像東方，最後所呈現的究竟是
哪一部分？他在當地再次感受到視覺的和內在的情感，他自身在
視覺藝術訓練上的日趨成熟，以及浪漫主義時期所追求的新主題
畫作，這些相互之間又有什麼樣的關係？

　　的確，在泰奧多・夏賽里奧與哥哥的書信中，並沒有提到
目睹女性閨房的經驗，反而有不少證據顯示出他與法國軍隊的
關係，而這些法國軍隊正與阿爾及利亞的卡比爾人、阿拉伯人發
生暴力衝突。是如此關係導致泰奧多・夏賽里奧前往山間的田野
嗎？亦或他只是任由想像力奔馳，想像士兵的外貌與衝突的發
生？就算夏賽里奧為了安撫家人對他的擔憂而試圖避免任何危險
性，他在這趟阿爾及利亞之旅中，應該還是有可能目睹了一些血

腥衝突場景，或許是當他前往另一個城市的途中，也或許是當他和軍隊友人們同行時，意外被捲入衝突之中。在1850年沙龍展的巨作〈阿拉伯騎士將死者抬起〉中，我們可以發現如此的衝突場景。

然而，無論夏賽里奧究竟有沒有歷經如此體驗，他為了描繪騎兵之間的衝突、北非騎兵和卡比爾人之間的對抗場景，準備了大量的速寫與草圖，並加入他在此趟阿爾及利亞之旅的所見景

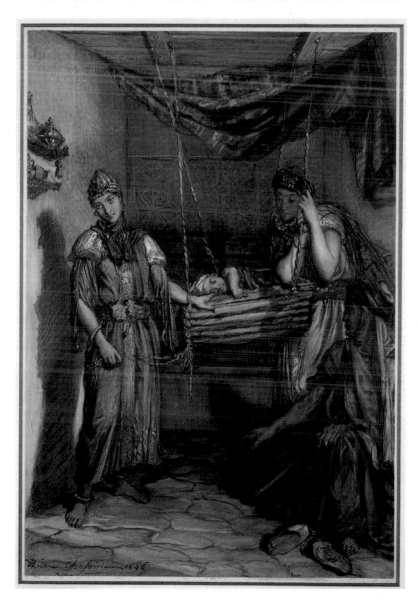

夏賽里奧
**搖著嬰兒籃的君士坦丁
猶太婦女**
水彩草圖　1846
55×38.5cm　私人藏

夏賽里奧
**搖著嬰兒籃的君士坦丁
猶太婦女**
油彩畫布　1851
56.8×46.7cm
紐約大都會美術館藏
（右頁圖）

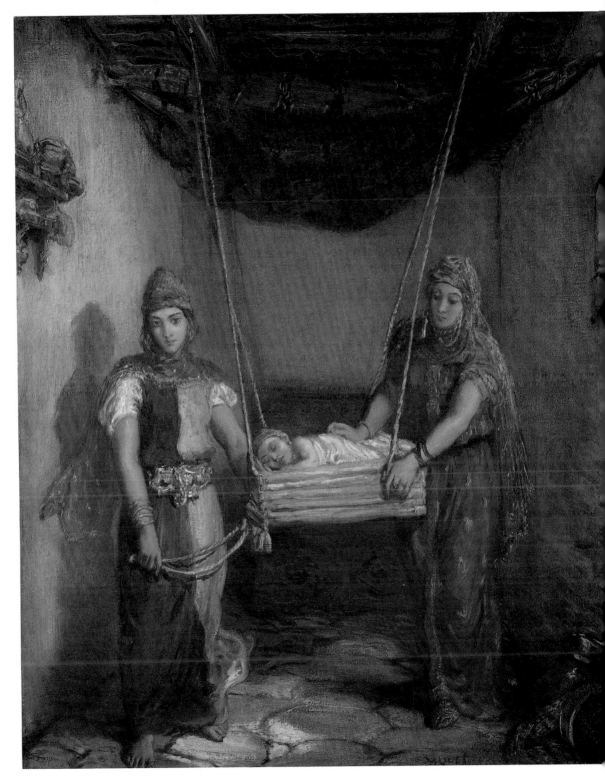

致，尤其試圖突顯出構圖的純粹與力度，從這些衝突事件中，表現出受傷軀體之間的相互交錯位置，或是騎兵們的移動狀態。描繪法國為取得阿爾及利亞殖民權而導致的流血衝突事件，在當時絕對是相當符合潮流的畫作主題之一，夏賽里奧基本上仍是依照古典的打獵畫面或戰爭場景來完成其畫作的構圖美學。即使在政治立場上夏賽里奧應是支持自己的祖國，但在現實生活中，當他欣賞著法國人在阿爾及爾建造的建築物時，他亦為君士坦丁這座城市感到遺憾，他寫道：「在這個國度中，這裡是唯一真正的阿拉伯城市。」但是，「這個美麗而獨特的國家，已瀕臨失去它原有的正統性，逐漸轉變成法國的面貌。」夏賽里奧深被阿爾及利亞的風土民情所震撼，令他更感惋惜的是，這處殖民地是透過流血與暴力而取得的。

　　以1850年沙龍展展出的作品〈阿拉伯騎士將死者抬起〉為例，說明了夏賽里奧的創作思考不僅是藝術上的，同時還是政治上的，因為畫面不僅是美學或情感的宣洩而已。與德拉克洛瓦不同，夏賽里奧一方面對阿爾及利亞過去的歷史文化感興趣，另一方面亦對當下的阿爾及利亞抱持關懷，當他看到受苦的人們時，他亦希望能在畫作中揭示這項事實，毫不猶豫地呈現出這段歷史的苦難。

　　自1849年起，夏賽里奧受阿爾及利亞之旅啟發的畫作，證明了他對東方主題的熱情，基本上可分為三項子主題：一、寫實場景，畫家忠實地反映出北非的日常生活面相，把他的旅程所見，以速寫記錄在隨身筆記本上，再將這些場景轉移在畫布上呈現，比如作品〈搖著嬰兒籃的君士坦丁猶太婦女〉、〈君士坦丁的猶太家庭〉或〈君士坦丁的猶太婚禮〉；二、東方風格的性感形象，以寫實兼具詩意的手法來呈現，比如作品〈摩爾女舞者〉、〈舞會的猶太女人〉，又或者是更夢幻、更多情慾的描繪內宮女性的作品；三、戰爭畫，描繪暴力衝突或對峙場面，做為法國以武力征服殖民地的證據，同時也是向前輩們致敬，比如從拉斐爾到魯本斯等文藝復興時期的大畫家們，以及浪漫主義初期的德拉

圖見98、99頁

夏賽里奧　**君士坦丁的猶太家庭**　油彩木板　1850或1851　28×20cm　格勒諾布爾（Grenoble）美術館藏

夏賽里奧　**摩爾女舞者**
油彩、木板　1849
32×40cm
巴黎羅浮宮藏
（右頁為局部圖）

克洛瓦到歐侯斯・維內（Horace Vernet），他們都曾經創作出輝煌宏偉的戰爭敘事畫。

　　透過這些不同題材的東方風格畫作，夏賽里奧完全展現出他的大賦，他明白自己應該保有最真誠的感受力，明白自己應該要體現出當地的真實日常生活，包括阿爾及利亞的社會風俗與服飾。泰奧多・夏賽里奧知道該如何把如此經驗，以視覺藝術手法創造出新的永恆性，並結合了古典主義的傳統與浪漫主義的創新，比如他的宮女畫作，引領觀者不禁重返提香或丁托列托的維納斯畫作；他的戰爭敘事畫，則讓人聯想起畫家查理・勒布倫（Charles Le Brun）和魯本斯的狩獵主題。夏賽里奧的這些所有作品，皆擁有恆存的力量和浪漫色彩的活力，透視北非景致的視

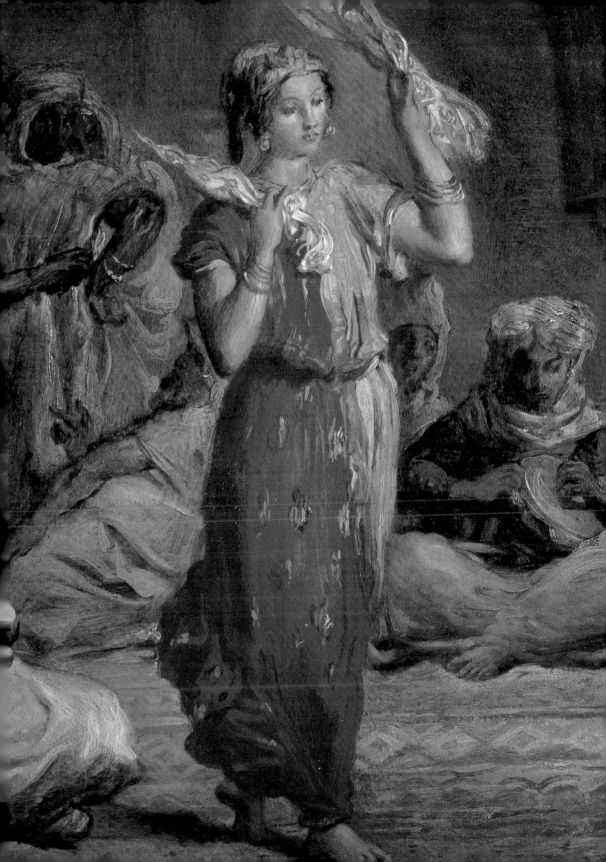

覺經驗和濃烈的「東方主義」。

成熟的藝術家

基於東方風格的創作與大型壁畫委託案這兩項主要經驗，並伴隨著不太順遂的情感問題——泰奧多・夏賽里奧與愛麗絲・歐茲的關係在1850年中斷，他在這些畫作主題上延伸的各種變化，在在展現了他高度的繪畫天份，最佳的證明便是在1850年和1851年沙龍展中展出的作品，共包括兩幅肖像畫〈薩維尼夫人〉（Mme de Savigny）、〈亞歷西斯・德・托克維爾〉，兩幅私密且寫實的風俗小畫〈君士坦丁的女人、女孩與羚羊〉、〈抱著孩子的漁婦〉，一幅深具企圖心的東方風格大畫〈阿拉伯騎士將死

夏賽里奧　**亞歷西斯・德・托克維爾肖像**
油彩畫布　1850
163×130cm
凡爾賽宮藏（右頁圖）

夏賽里奧　**君士坦丁的女人、女孩與羚羊**
油彩木板　1849
29.4×37.1cm
休士頓美術館藏

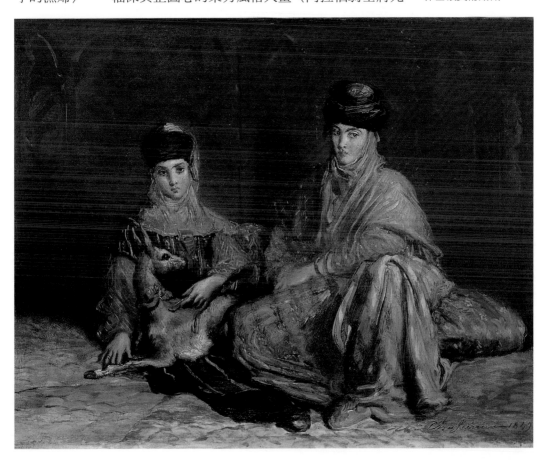

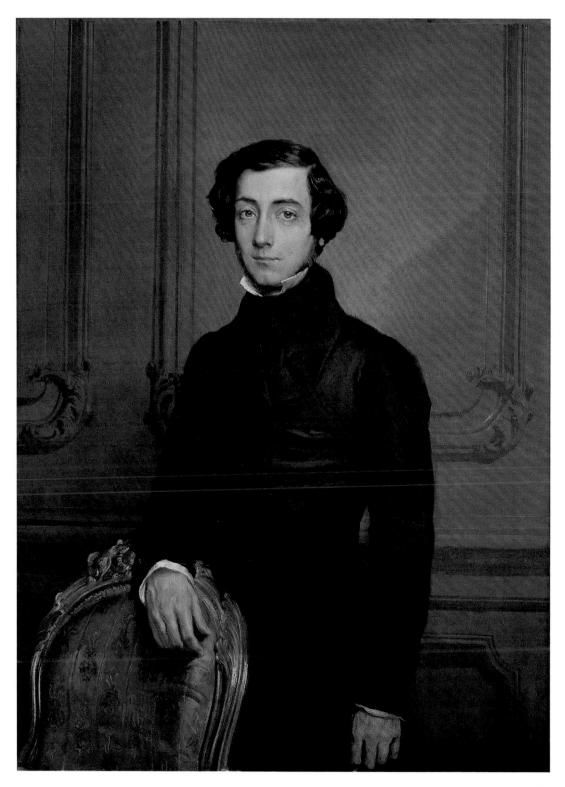

夏賽里奧　君士坦丁的女人、女
孩與羚羊
紙上素描　1851
14×20cm
洛杉磯郡立美術館藏

夏賽里奧
阿拉伯的部落首領們相互挑釁
油彩畫布　1852　91×118cm
奧塞美術館藏（右頁為局部圖）

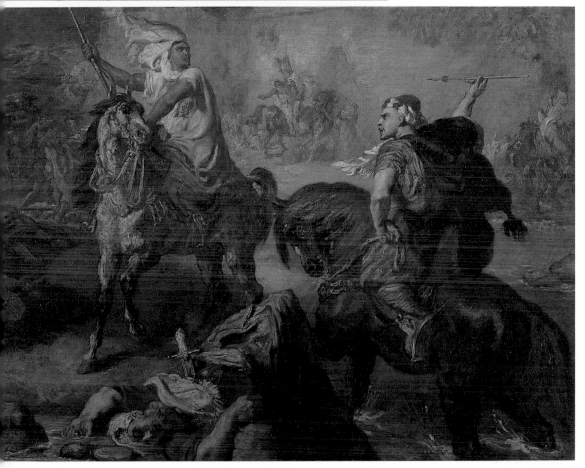

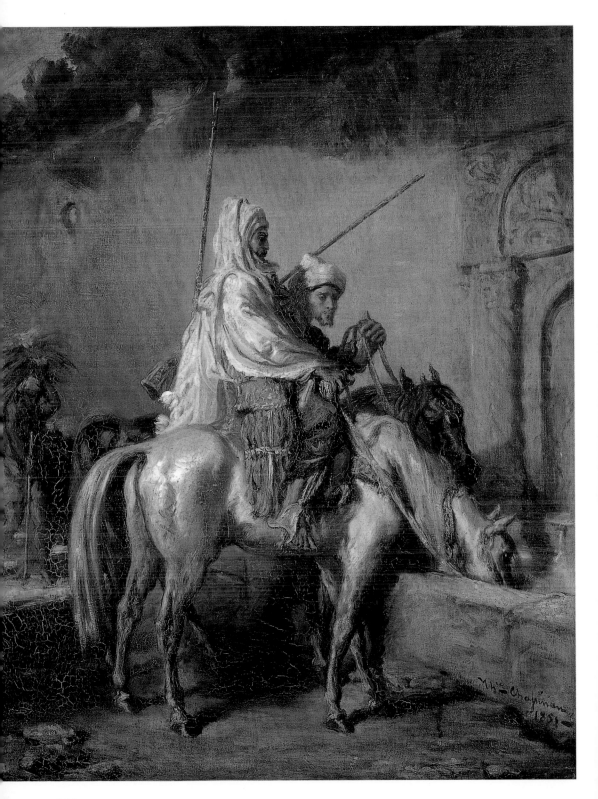

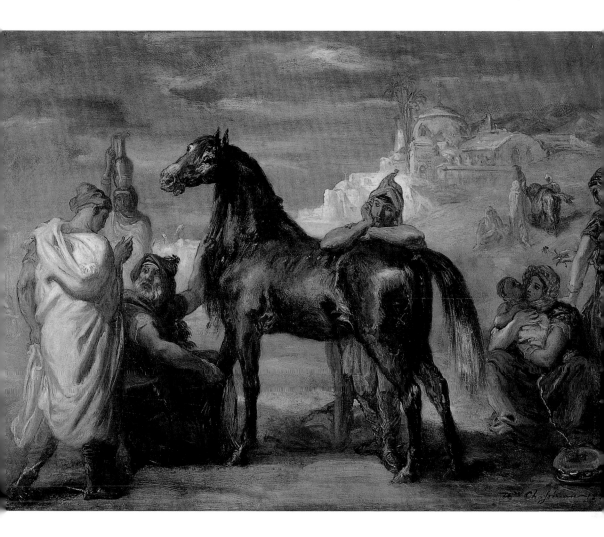

夏賽里奧　**阿拉伯商人**
正推銷一匹母馬
油彩木板　1853
40.5×54.5cm
里爾（Lille）美術館藏

夏賽里奧　**阿拉伯騎兵**
在君士坦丁的一處噴泉
油彩畫布　1851
81×65cm　里昂美術館
藏（左頁圖）

者抬起〉，一幅裸女畫〈熟睡的浴女〉，一幅以希臘羅馬為靈感的小品〈莎孚〉，以及一幅以莎士比亞作品為靈感的小畫〈黛絲戴蒙〉。在此同時，夏賽里奧亦展開了在巴黎聖洛克（Saint-Roch）教堂的壁畫裝飾工作。

　　然而，在夏賽里奧複雜且多重的研究背後，他真正達到的變化，主要體現在作品中那結合古典主義的反思、浪漫主義的情感，以及寫實主義的描繪與觀看，於是在另一新的領域中而更顯清晰明確。他絲毫沒有打算透過作品來宣揚德拉克洛瓦式的色彩，當時德拉克洛瓦與安格爾已然決裂而成為對立的兩個藝術流派，正如多數藝術史學家所寫，夏賽里奧從一開始便對色彩產生慾望和覺

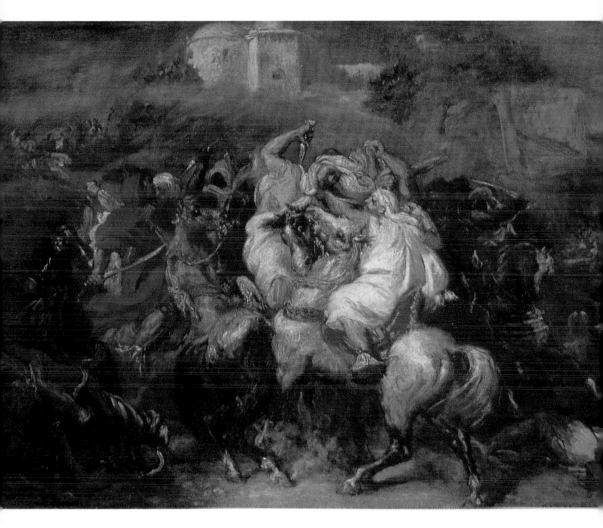

夏賽里奧　**北非騎兵與卡比爾人在山谷的衝突**
油彩畫布　1853
42×60cm　美國史密斯學院美術館藏

知。我們可在他當時的兩幅精彩工作〈溫泉浴場〉、〈高盧人的抵抗〉中，感受到他對古典主題和歷史敘事畫所嘗試的創新。

　　長期以來，夏賽里奧著重於大自然與人體的真實、準確與逼真，他在筆記本裡寫道：「要壯觀，但也要真實。」也曾經表示：「沒有什麼比大自然還更閃耀的了。」而且，他不斷地回到「真實中的詩意」這個想法。夏賽里奧對古希臘羅馬、文藝復興時期以及古典主義時期的各種繪畫典範具有深度的素養與絕佳的知識，他本身則具有挑剔的、如詩人般的性格，對於日常生活最平凡、最直接的真實面貌，他始終保持著高度興趣，「別忘了真正的繪畫是最單純的繪畫」，這亦是他的藝術創作的鮮明特色之

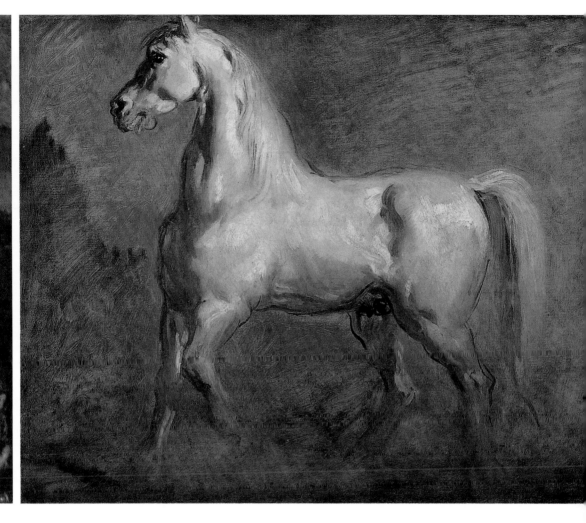

夏賽里奧　**白馬**
油彩畫布　1853
59×73cm
巴黎羅浮宮藏

一。當他處於繪畫生涯的那個階段時，不難理解他所提出的疑問，他開始質問關於歷史畫作的核心問題：當在作品中注入真實的印象與再現的情感時，如何忠於歷史的現實、事件的真實？同時又該如何創造出永恆又創新的藝術語彙？簡言之，這個質疑就是，在創作藝術品的當下，如何以真實的、生動的、寫實的手法去描繪現實事件？而關於這項提問的答案，正是夏賽里奧在〈溫泉浴場〉、〈高盧人的抵抗〉這兩件作品中所面臨的美學與題材上的挑戰。

一旦秉持著如此觀念，不可避免地，夏賽里奧的畫作與他同時代的某些歷史學家和哲學家們所抱持的新方向相互重疊。從浪

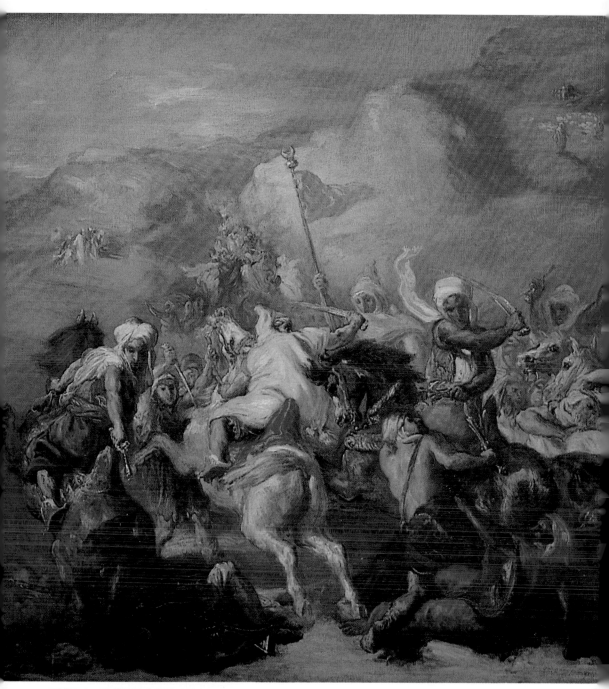

夏賽里奧　**飄著旗幟的阿拉伯騎兵的衝突**　油彩畫布　1854　54×64cm　巴黎丹尼爾・馬凌畫廊藏

夏賽里奧　**拉弓的裸體（為〈高盧人的抵抗〉所做的習作）**　油彩畫布　1853-55
35.2×27cm　克萊蒙費朗（Clemont-Ferrand）美術館藏

夏賽里奧　維欽托利（為〈高盧人的抵抗〉所做的習作）　油彩畫布　1853-55　65×54cm
克萊蒙費朗（Clemont-Ferrand）美術館藏

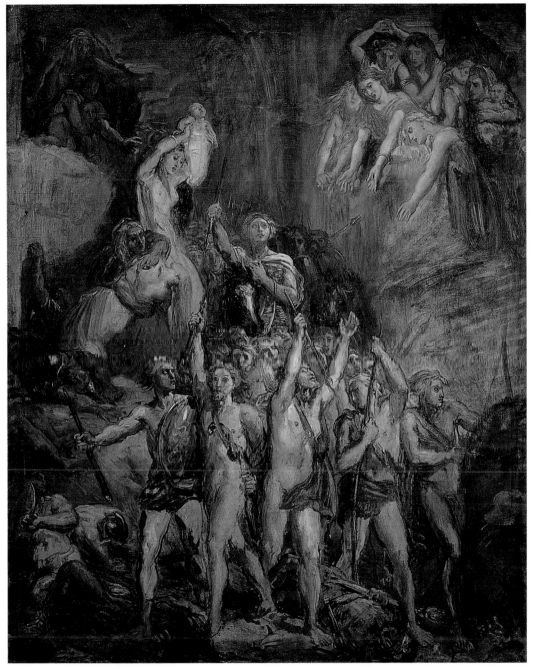

夏賽里奧 **高盧人的抵抗** 油彩畫布 1853-55 73.5×65cm 克萊蒙費朗（Clemont-Ferrand）美術館藏

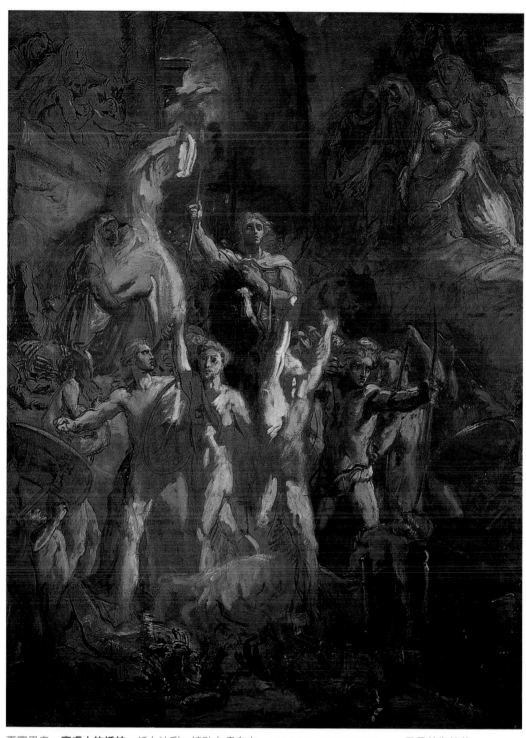

夏賽里奧　**高盧人的抵抗**　紙上油彩、裱貼在畫布上　1854-55　116.7×90.5cm　里昂美術館藏
（右頁為局部圖）

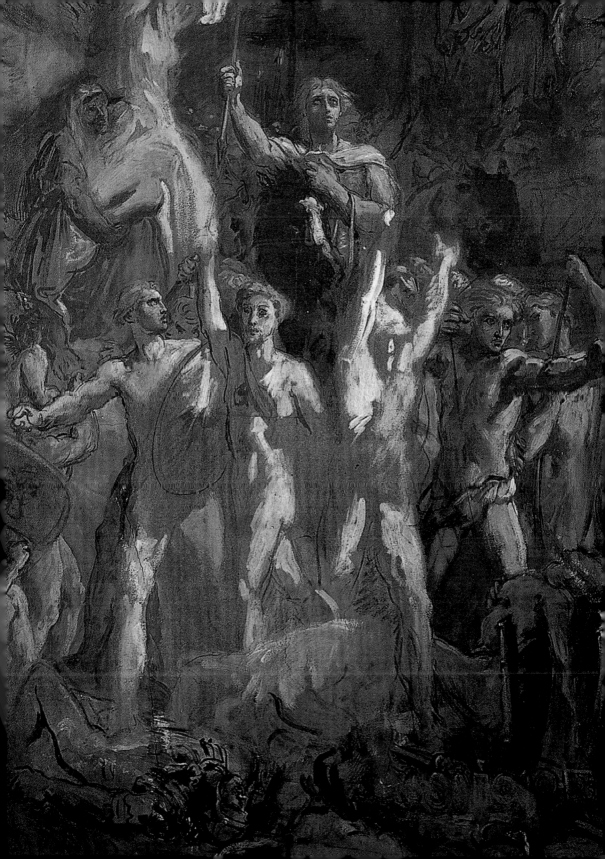

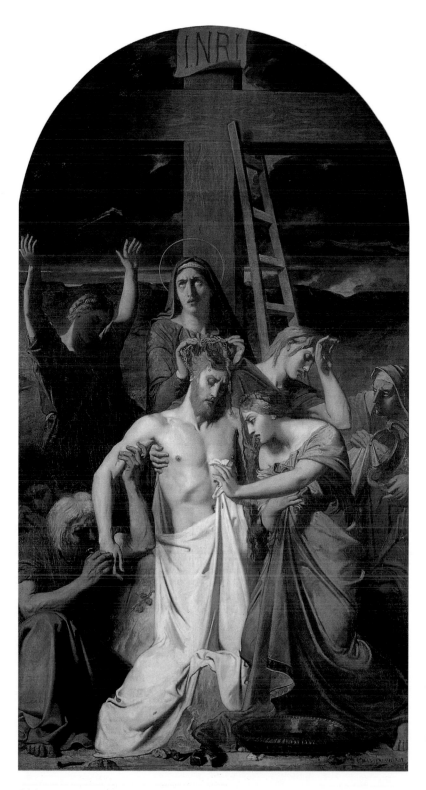

夏賽里奧
耶穌自十字架上下來
油彩畫布　1842
300×220cm
聖艾蒂安（Saint-
Étienne）聖母院藏
（右頁為局部圖）

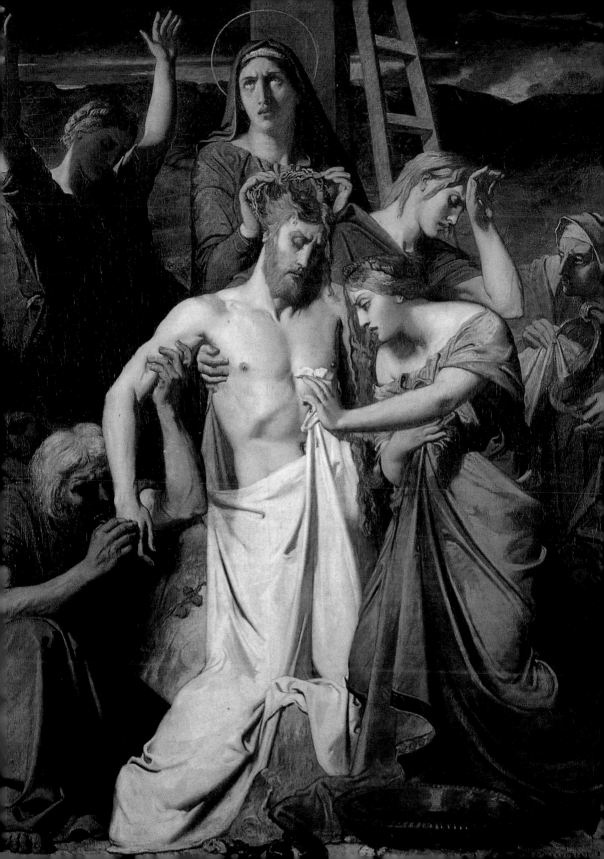

漫主義早期的代表作家夏多布里昂（Chateaubriand）的作品《殉道者》，到奧古斯丁・提耶里（Augustin Thierry）、艾德加・吉涅（Edgar Quinet）等作家，關於歷史的浪漫概念其實是伴隨著對於事件的嚴謹敘述，並且有必要了解其原因與背景，而如此概念我們可以在歷史小說中，在該學科的發展改變中發現。因此，無論作家、詩人，或甚至政治人物比如阿道夫・提耶（Adolphe Thiers）、亞歷西斯・德・托克維爾（Alexis de Tocqueville）等人，在1850年以前，他們針對歷史的思考已不同於以往，試圖擴充自我的學識，並發展出具有想像力、感知力的客觀敘述。其中值得一提的人物，便是有「法國史學之父」之稱的朱爾・米敘列（Jules Michelet），他將豐富的想像力與充滿情感的語言，充

夏賽里奧
耶穌自十字架上下來（局部）
油彩畫布　1842
300×220cm
聖艾蒂安（Saint-Étienne）聖母院藏

夏賽里奧　**天使**
油彩畫布　1840
92×66cm

足地運用在歷史寫作上，米敘列認為，書寫歷史不再是如奧古斯丁‧提耶里那樣的敘述法，也不是像法蘭索‧基佐（François Guizot）的分析式，而是歷史全面的再次梳理，他在歷史寫作的過程中，不知不覺將自己生平的經歷融入其中，建構出一個歷史、法蘭西與米敘列個人之間的三角關係，自己的生命與法蘭西的歷史都交織呈現在文字裡。同時期，孔德（Auguste Comte）

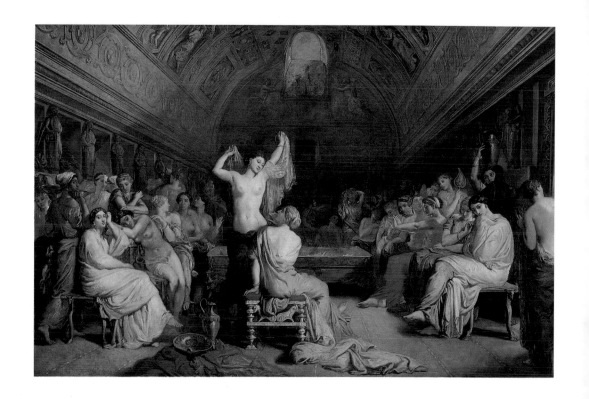

的實證主義逐漸式微，取而代之的是，歐內斯特・赫農（Ernest Renan）和依波利特・泰納（Hippolyte Taine）等人所提出的新思維，種種這些皆豐富了上述所提的新的歷史概念，並促進了歷史學哲思的發展進程。

夏賽里奧 **溫泉浴場**
油彩畫布　1853
171×258cm
巴黎奧塞美術館藏
（右頁為局部圖）

朱爾・米敘列曾經提出如此質問：「作品難道不應該帶有情感的色彩，不該帶有時間的色彩，以及其創造者自身的色彩嗎？」夏賽里奧逝世前，一方面忙於自己的創作，另一方面則忙於巴黎魯萊聖斐理伯教堂（Saint-Philippe-du-Roule）的大型壁畫作品〈耶穌自十字架上下來〉，正是後者的繁重工作導致了他的健康出問題。話說回來，毫無疑問地，他最後那兩件巨作，可說是與米敘列所提的疑問相呼應，他基於如此信念而創作出真正的藝術，實現了宏偉兼具美學的畫作，尤其還是基於過往典範以及人類歷史過程的發展。

作品〈溫泉浴場〉描繪的可說僅是一處內宮場景，或可說是來自古希臘羅馬的一個潛在印象，但此作亦不僅如此，除了人物

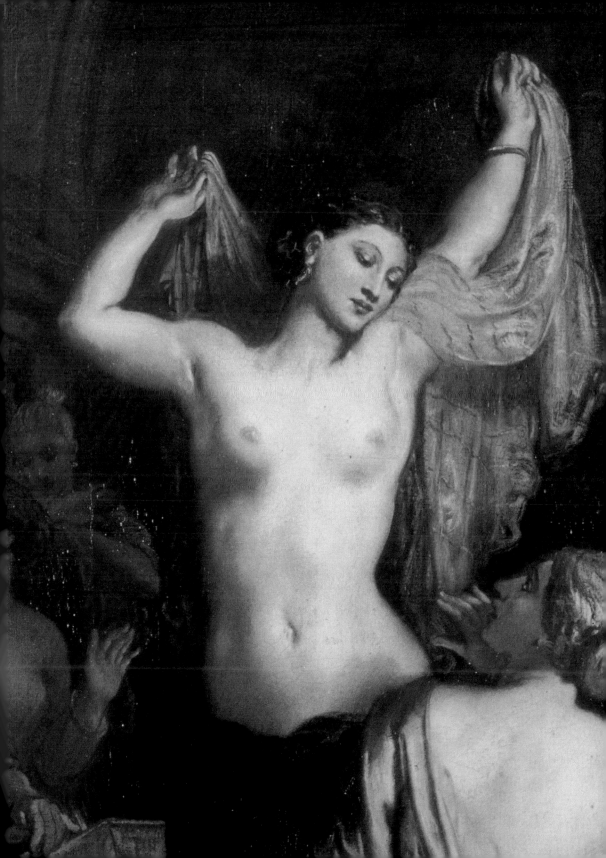

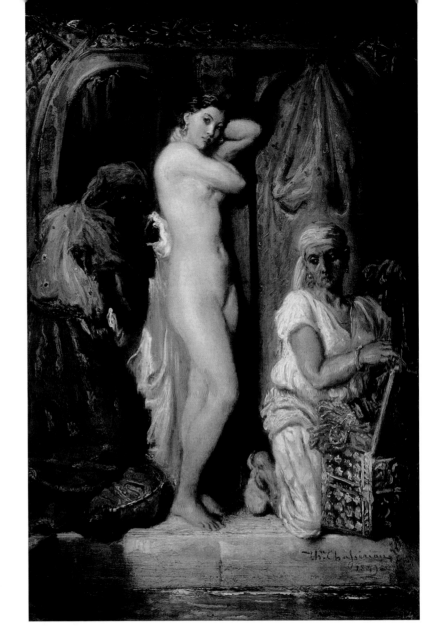

夏賽里奧
溫泉浴場（局部）
油彩畫布　1853
171×258cm
巴黎奧塞美術館藏
（左頁圖）

夏賽里奧　**後宮入浴**
油彩畫布　1849
50×32cm

的具象風格與完整構圖之外，畫面上的所有元素和服飾，其實都經過對考古學的講究，體現出一處位於龐貝古城的溫泉浴場，如此的精確刻畫讓此作品顯得出類拔萃。從閨房場景主題延伸出多樣、多重的變化，此作便是一例，完全保留了東方裸女的性感與情慾，儼然成為另一新主題，顛覆了繪畫在原本的古典主題上所該保有的高尚。同樣地，作品〈高盧人的抵抗〉亦是如此，畫中

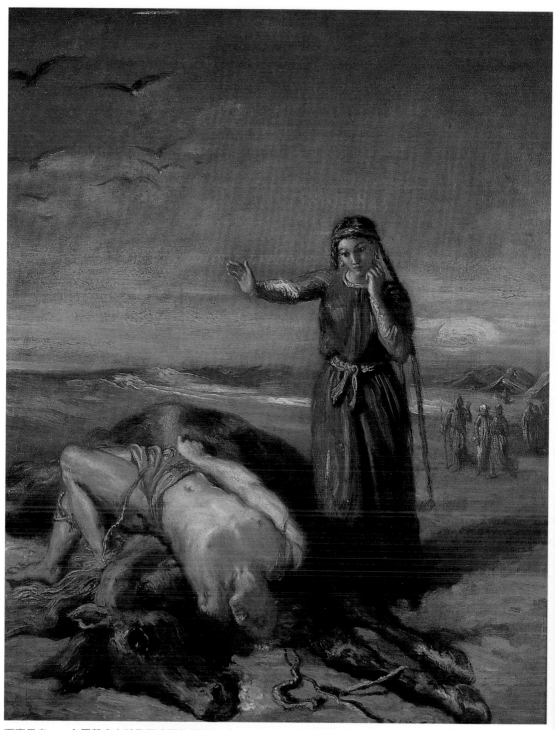

夏賽里奧　一名哥薩克女孩發現衰弱的馬捷帕（Mazeppa）　油彩木板　1851　46×37cm
史特拉斯堡美術館藏（右頁為局部圖）

描述的是一段壯闊而明確的歷史情節——凱薩對高盧的征服，夏賽里奧選擇表現出這個西元前的歷史片段，帶有英雄情結般地回溯法國人的「高盧祖先們」。在夏賽里奧這幅最後之作中，新古典主義和浪漫主義已然消失，他將自己的愛國意識、成熟技巧、美學底蘊相互結合，表現出對歷史的追求，以及充滿激情的雄心壯志。參照著偉大畫家們的經典之作，揭示出人類情感的熱烈表達，在大自然面前遵守著嚴謹的寫實，夏賽里奧在逝世前幾年，為自己找到了定位，在巨作的古典構圖之中，以考古學般的嚴謹，讓歷史畫再次達到新的境界。

英年早逝的藝術人生

　　無論是對德拉克洛瓦或對安格爾而言，1855年絕對是標誌性的一年。基於萬國博覽會首次在巴黎的舉行，為他們各自帶來藝術事業晚期的一次高峰，然而，對泰奧多·夏賽里奧而言卻並非如此。當他完成並展出〈高盧人的抵抗〉時，招致了不少批評，另一方面，魯萊聖斐理伯教堂的壁畫工程幾乎耗盡了他所有的心力。接著他先是去了位於法國中央的阿列省（Allier），在崔西（Tracy）家族那裡休息了一陣子，然後到北部的濱海布洛涅（Boulogne-sur-Mer）休息了幾天，返回巴黎後便不支倒地，在1856年10月2日逝世於費雷切路（la rue Fléchier）上的公寓內。

　　同樣在1856年的這一年，畫家保羅·德拉羅什（Paul

夏賽里奧　**手持十字架的年輕男子以及天使的習作**　油彩畫布　1852-53　82×65cm　巴黎小皇宮美術館藏

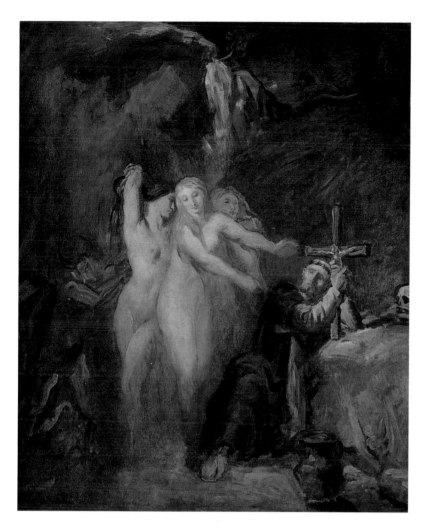

夏賽里奧
聖安東尼的誘惑
油彩木板　1850-55
89.5×74cm
瑞士私人藏

Delaroche）、雕塑家大衛・東傑（David d'Angers）亦相繼逝世。
同時，寫實主義浪潮與風景畫題材興起，比如巴比松畫派以及寫
實主義巨匠庫爾貝引發的種種爭議話題，比如他那幅令巴黎人無
法接受的巨作〈奧南的葬禮〉（現藏於奧塞美術館），此外，寫
實主義藝術家米勒則正在為隔年完成的經典之作〈拾穗〉（現藏
於奧塞美術館）而努力著。此時的安格爾終於完成了作品〈泉〉
（現藏於奧塞美術館），這件作品當泰奧多・夏賽里奧還是他畫
室的學生時便開始著手描繪了，他於十一年後逝世。至於德拉克
洛瓦，他在1857年進入法蘭西藝術學院，並於六年後逝世。在此

時期，畢沙羅（Camille Pissarro）二十六歲、竇加二十二歲、莫內則是十六歲。事實上，夏賽里奧在前輩大師們逝世前已消失許久，而在後繼者尚未追隨他的步伐時，他卻英年早逝了。

不像柯洛或德拉克洛瓦，後人在他們逝世之後，又再度發現新作品，譬如柯洛所畫的義大利速寫以及德拉克洛瓦創作的風景畫。夏賽里奧逝世後，他的哥哥費德里克為他的遺物舉辦了一場拍賣會，可惜的是，這既不是一次上流社會的話題，也沒有來自藝術圈的關注，連來自藝壇的一點敬意似乎都沒有看到。更諷刺的是，這一百零八件遺物難以尋獲買主，只有五件畫作的拍賣價格超過1000法郎，其中最貴的一件還是普洛斯貝・馬希拉（Prosper Marilhat）的風景畫！顯然，在這場拍賣會中，是費德里克、幾個朋友和家族成員們把大部份的拍品買回。

儘管如此，泰奧多・夏賽里奧並非沒有影響力，也並非沒有任何追隨者。雖然實際上他並沒有收任何學生或徒弟，但當時三十二歲的夏凡尼（Pierre Puvis de Chavannes, 1824-98）和三十歲的古斯塔夫・摩洛，這兩位比泰奧多・夏賽里奧小幾歲而已的畫家，透過各自不同的方式，皆追隨著泰奧多・夏賽里奧的美學觀，探索著泰奧多・夏賽里奧的創作想法，以及夏賽里奧對東方主題的視點，包括裸女畫作中所欲展現的濃烈情慾，以及歷史敘事畫中的宏偉企圖心。他們對夏賽里奧的欣賞與推崇，反映並延續在各自的作品中，也因為如此，讓夏賽里奧的藝術成就能夠更隱約地，甚至影響到了19世紀後半的藝術家如高更、馬諦斯的作品之中。

兩位肖像素描畫家

20世紀末知名的知識份子——義大利藝術史學家費德瑞克・柴瑞（Federico Zeri, 1921-98）在逝世前一晚擬了一份遺憾，上面記錄著他深感珍貴卻始終尚未擁有的事物，根據這份文件，名單上寫著「安格爾和夏賽里奧的肖像素描作品，那充滿現代感的拜占庭式的肖像畫」。位於義大利門塔納（Mentana）的美麗別墅

夏賽里奧
岩石上一名裸身的年輕漁夫
水彩鉛筆　1840
21.9×22.2cm
巴黎羅浮宮藏

安格爾
獻給朋友與學生愛涅
鉛筆　1842
法國巴約訥基金會美術館藏（右頁上圖）

夏賽里奧
獻給我的朋友愛涅
鉛筆　1840
法國巴約訥基金會美術館藏（右頁下圖）

中，他典藏了其他肖像作品，比如巴洛克風格的畫作或古典主義風格的石雕，不過對於心目中的「夢幻逸品」，他寧可不要相像的複製品。對他而言，如此受到重視的素描作品佔有一定程度的份量，對於某些真正的藝術愛好者，面對這樣的作品幾乎是帶有宗教般的熱情，深深地被作品的質感吸引，這個族群的絕大多數人為了欣賞作品，每年都會前往美術館的典藏室參觀。

　　既有拜占庭式風格又兼具現代性，這批19世紀的珍貴素描，與亨利八世時期，荷巴因（Holbein）所畫的貴族肖像，或與1520

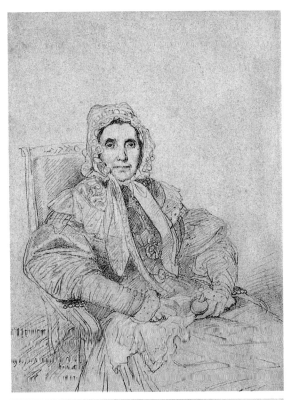

年丟勒（Albrecht Dürer）在他旅遊筆記本中所畫的荷蘭早期布爾喬亞階級的肖像，有著相同的永恆價值。自五個世紀以來，甚至更久，肖像素描作品長期處於被貶低的位置，而且自從照相術發明之後，這種情況更是嚴重，經常不被視為完整作品，也不常被列入藝術家的作品清單中。當接獲肖像委任工作時，安格爾和他鍾愛的這名學生夏賽里奧，兩人皆透過相似的手法賦予作品更高的價值，他們有辦法讓靈魂不朽，讓一段生命不至於完全如煙消雲散，透過他們的畫筆，這些被描繪的人物們，可說以某種方式，戰勝了時間而恆存。

　假如沒有這兩位大師，誰還能憶記得愛涅・杜古戴爾夫人（Mme Hennet du Goutel）？她不僅擁有財富，還同時兼具想法，並遇上絕佳機會請畫家來為自己畫肖像，兩件作品間隔兩年，分別出自夏賽里奧和安格爾之手。杜古戴爾夫人的兒子也是藝術家，可惜其名已不被後人提及。杜古戴爾夫人生於1775年，在這兩幅素描完成之際，她其實已是一名年邁的寡婦。在夏賽里奧的描繪中，她窩在沙發一角，看起來至少年輕了十歲！戴著一頂顯得稍大的軟帽，兩耳露出一些捲髮。而在安格爾的描繪中，她則是戴了一頂較緊的帽子，帽緣緊貼

著臉部輪廓，頭髮完全被包覆著，臉龐的下陷眼窩讓她看起來與其他老婦人沒什麼差別。至於她的神情，在夏賽里奧筆下顯得生動而深邃，在安格爾的畫中則帶點傲慢與厭倦。此外，兩人都同時描繪了杜古戴爾夫人寬鬆的衣服，安格爾決定讓她分開雙手，而夏賽里奧卻只呈現她的一隻手而已。

這兩件作品吸引了里歐·波納（Léon Bonnat, 1833-1922），他是法國學院派畫家也是收藏家，當初他以相當大的價差購藏這兩件作品，1897年，花了300法郎買下夏賽里奧的那幅，1900年時則以1500法郎購入安格爾的那幅。後來這兩件作品一直被典藏在他位於法國巴約訥（Bayonne）的同名基金會美術館中，並且根據他的意願，這兩件作品不可在別處展示。在1979年一個破例機會下，夏賽里奧的這件素描被借出在羅浮宮展出，但策展人竟沒有打算讓安格爾那幅素描也一併展出。數十年來，藝評家們各有不同見解，比如1903年時，季斯塔夫·古耶（Gustave Gruyer）評論道：「這兩件作品相較之下，突顯出了安格爾的優勢。」可是一年後，路易·孔斯（Louis Gonse）卻表示：「雖然描繪同樣的人物，我較偏好夏賽里奧那幅。」較近代的藝評家阿蕾特·塞瑞拉（Arlette Sérullaz）針對這兩件作品而表示：「在熟練的安格爾式線條下，我們應當會更傾向鐘情於夏賽里奧的那件作品，因為人物顯得栩栩如生且自然真實。」而知名藝評家漢斯·納福（Hans Naef），這名以研究安格爾肖像畫聞名的專家，經常到波納美術館將這兩幅作品放在桌上比較，他曾經坦承，如果這是一份禮物的話，他會希望收到夏賽里奧那件，而不是安格爾那件……。

至於作品名稱，安格爾名為〈獻給朋友與學生愛涅〉，夏賽里奧則名為〈獻給我的朋友愛涅〉，由此也說明了兩位藝術家的世代不同。安格爾當時六十二歲，而夏賽里奧卻僅有二十一歲，前者已經畫過了上百張的鉛筆肖像畫，而後者大約僅畫過二十幾張而已。

圖見129頁

在1840年，安格爾的鉛筆肖像畫已非常為人所知，不過他只有在接受委託時才會進行描繪，比如法國在第一帝國（1804-14）告終後，他在羅馬遭遇財務危機，因此畫了大量肖像素描，連英

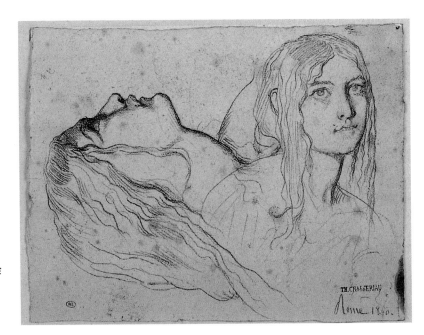

夏賽里奧
兩名義大利女孩的習作
紙上素描　1040
17.3×22.3cm
巴黎羅浮宮藏

國人也想找這名「畫肖像的素描者」，但在安格爾的內心，他更希望被人視為一名歷史敘事畫的畫家而不是肖像畫家。然而，現實層面還是必須顧及，因此安格爾每天上下午各兩小時的時間進行肖像素描，經常只畫到大腿，很少畫到全身，人物常被熟悉的物品圍繞。漢斯・納福曾經針對安格爾的肖像素描作品，梳理出了四百五十六件，其中僅有一些曾經被提及而較知名，並且保守估計安格爾全部的肖像素描作品應該達五百件左右（該著作出版後又發現了12件未收錄的作品）。相反地，在夏賽里奧的短暫生命中沒有辦法如此多產，但特別的是，他在1840年到1841年，以及在1846年時描繪了大量的肖像素描作品。1893年，關於夏賽里奧的第一本傳記，作者瓦勒貝・夏維亞（Valbert Chevillard）寫道：「當他（夏賽里奧）參加沙龍展時，必定卯勁全力，先大量地描繪許多鉛筆肖像畫。」1986年，馬克・桑多茲（Marc Sandoz）針對夏賽里奧的肖像素描作品出版了一本圖錄，不過裡面收錄了一些與這項主題較無關的作品，比如我們可以認出克蕾蒙絲・莫納侯（Clémence Monnerot）或是姐姐愛黛兒・夏賽里奧的肖像，但這些是為了油畫而做的草圖，與真正意義上的肖像

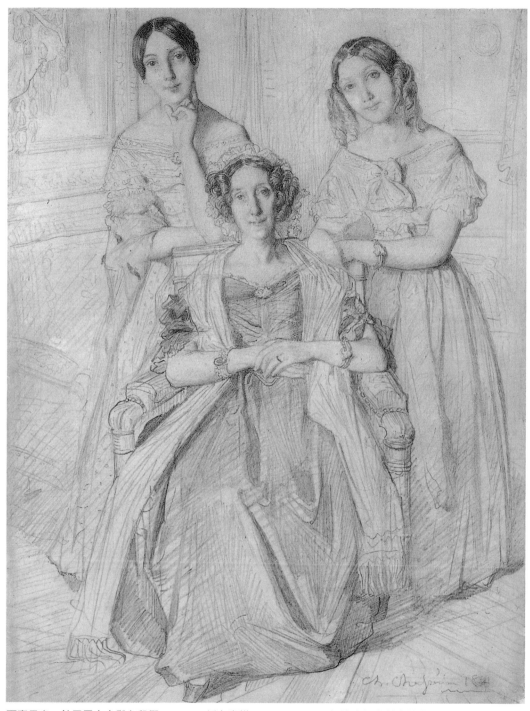

夏賽里奧　**杜貝黑夫人與女兒們**　1841　紙上素描　39.5×27cm　紐約大都會美術館藏
（右頁為局部圖）

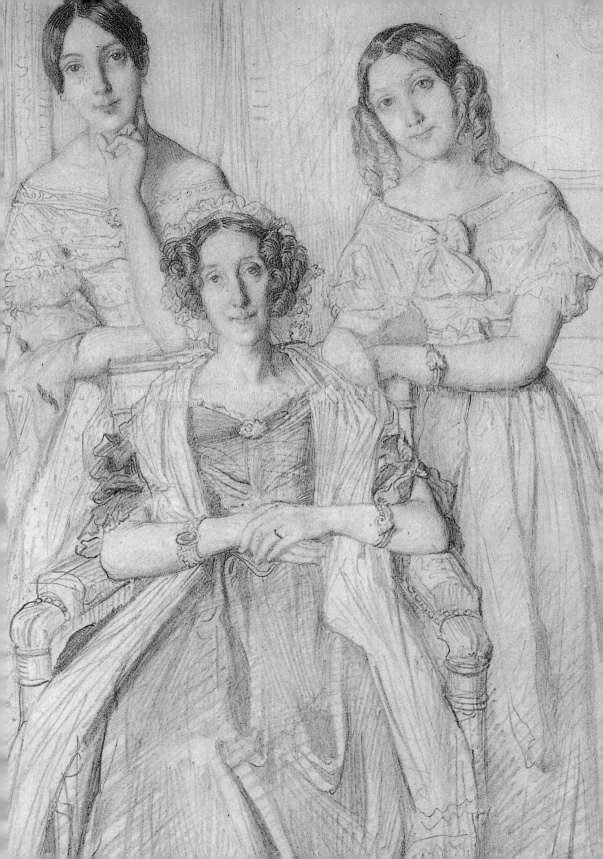

素描畫其實是有差距的。所謂的「肖像素描畫」並不是指草圖而已，在這些肖像素描中，夏賽里奧遵守了安格爾式的線條輪廓，透過嚴謹的觀察，把一名人物雋永在畫面上（夏賽里奧很少描繪兩人或一群人，如典藏於紐約大都會美術館的〈杜貝黑夫人與女兒們〉），並且加上簽名、日期或甚至帶有獻詞。

在安格爾的年代，這種類型的作品被他稱為「該死的肖像素描」，安格爾夫婦皆坦承，描繪這些肖像素描，得以讓他們免於飢餓並增加經濟來源。但對夏賽里奧而言，他的出發點顯然與安格爾不同，自然也沒有產生像安格爾那種憎恨的心態。經過調查，夏賽里奧的肖像素描畫大概不到一百張，不過其中有些人物令人產生好奇，因為絲毫找不到半點證據證明被描繪者與夏賽里奧之間的關係，比如1850年的作品〈威廉‧歐舒里耶〉（William Haussoulier），此作在1988年出現於巴黎的拍賣會中，沒人預料到此作的存在，勉強能夠找到的唯一關聯，就是藝術家威廉‧歐舒里耶在1845年以作品〈青春之泉〉參加沙龍展，而此作吸引了波特萊爾的高度興趣與關注。

此外，還有值得一提的是作品〈茱莉‧摩帖〉（Julie Mottez），大概很難可以看到這兩件作品同時展出。朱莉‧摩帖是安格爾的學生維多‧摩帖（Victor Mottez）之妻，她自己本身也是一名畫家。安格爾所畫的〈茱莉‧摩帖〉意外地成為莫斯科普希金美術館的典藏品，關於作品來源一直存有一些爭議性。至於夏賽里奧所畫的那幅，則典藏於美國麻州哈佛大學費哥美術館內。夏賽里奧先完成作品於1841年，而安格爾則是完成於1844年。出自安格爾之手的那幅顯得

安格爾
茱莉‧摩帖
紙上素描　1844
33.5×26cm
莫斯科普希金美術館藏

夏賽里奧
茱莉·摩帖
紙上素描　1841
27×21.5cm
美國麻州哈佛大學佛格
美術館藏

較自然、更具辨識性、較忠於真實,而夏賽里奧那幅則是透過強
調細節來勾勒出主角。

　　我們還可以再找出兩人皆曾經描繪過同一位模特兒的例子,
就是瑪麗·達古(Marie d'Agoult)。1841年,夏賽里奧從羅馬
返回後描繪了瑪麗·達古,而直到1849年,瑪麗·達古選擇和女
兒一同出現在安格爾的肖像素描畫中。安格爾在〈瑪麗·達古和
女兒〉中展現了熟練而精湛的繪畫技巧,至於夏賽里奧所描繪的
〈瑪麗·達古〉則是遭到瑪麗·達古的情人音樂家李斯特的排
斥,因為夏賽里奧描繪了她嘴唇微張的面容。再回到安格爾那件

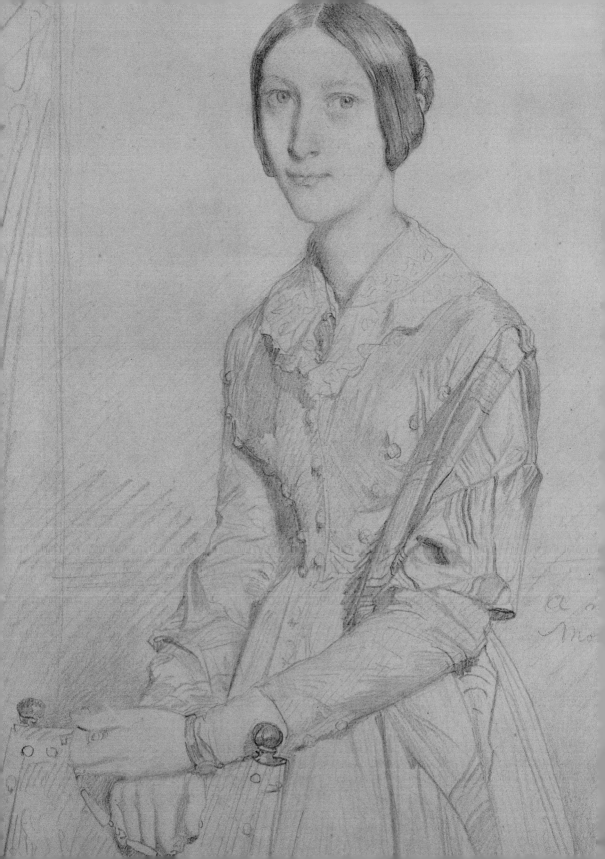

作品，除了畫面兩位人物的描繪之外，他亦將客廳內的植物、壁爐等物精心地呈現出來。

　　無論是安格爾或夏賽里奧，他們都喜歡描繪坐在椅子或沙發上的小孩，兩人也都喜歡描繪家人與親友，安格爾對他所愛的女人共描繪了十件作品，而夏賽里奧則是在不同機會下重複描繪同一名女性，比如愛麗絲・歐茲、瑪麗・康達居薩納公主，此外，還包括藝評家、同窗好友等人。夏賽里奧與家庭的關係比起安格爾是更為緊密的，安格爾與音樂界的關係良好，而夏賽里奧則是因為父親與哥哥的關係，與政治圈有所交往，也因此較可能獲得官方的委任案。

　　基於這些作品的高質量，我們很難僅依據某種標準去評斷，在這兩位藝術家身上，我們可以看到無庸置疑的藝術成就，但在少數情況下，也會看到較例外的作品，比如安格爾的兩幅肖像素描作品〈阿爾貝妮・艾亞〉（Albertine Hayard）與〈蒙達谷姊妹〉（Les Sœurs Montagu），人物緊繃的輪廓並非如此自然。此外，至少就我們看來，現存於費城的夏賽里奧的〈博吉・德巴松大人〉（Mme Borg de Balsan）一作，則自然地流露出美好的優雅感。而上述所提的三件素描同時皆透露出罕見的質感。漢斯・納福掌握到這微妙細節，他認為這種質感來自於藝術家面對模特兒時所展現的分寸與尊重，包括安格爾和夏賽里奧，以及後來的竇加，他們知道如何在畫面上重現被描繪者，重現的不是當下時刻，更是這個人的內在真實。「被描繪者的生活並不於他／她的行為，而是在於一種包含一切的潛在性。」藝術家與模特兒之間肯定有著距離，安格爾和夏賽里奧對此皆拿捏得相當好，並對這樣的距離給予尊重與重視。

　　當安格爾發現夏賽里奧在某種程度上「背棄」了他，加上妻子的支持，約在1840年左右，安格爾與夏賽里奧的關係轉冷，夏賽里奧寫道：「經過與老師安格爾一段夠長的討論之後，我看清了事實，我們永遠都處不來……」1841年，在夏賽里奧的作品〈瑪麗・達古〉面前，安格爾大概露出了滿意的笑容，因為安格

夏賽里奧　**瑪麗・達古肖像**　紙上素描　1841　34.5×26.5cm　巴黎羅浮宮藏

爾夫人甚至評論此件是這名「舊生」最糟的肖像素描作品。至於夏賽里奧，雖然他已不再提及「以前那位老師」，但在許多作品中，還是不免流露出他對安格爾的崇敬。不過針對夏賽里奧1843年的作品〈兩姐妹〉，藝評家保羅‧芒茲（Paul Mantz）在1857年的一篇文章中寫道：「在兩位年輕少女的臉部，存在著某種讓神情更為突顯的技巧，我可以毫不猶豫地說，這在夏賽里奧所接受與所受影響的老師——安格爾的肖像畫中，是鮮少見到的。」不難想像安格爾看到此文章後的反應了⋯⋯

馬克‧桑多茲在1986年寫道：「安格爾在肖像素描畫上展現的精湛技藝，雖然為眾人所熟悉，卻似乎阻隔了我們去了解他與模特兒之間較私人的情感面，但關於這點，我們經常可在夏賽里奧的作品中發現。」1988年，羅浮宮出版了一本館藏夏賽里奧素描作品的清冊，藉由這本圖錄，似乎無法對桑多茲的上述判斷給予肯定答案。基於種種證明，我們很難忽略安格爾與提琴家皮耶‧拜羅（Pierre Baillot）與他的岳父母——拉梅爾（Ramel）夫婦，與勒帝耶（Lethière）家族或巴爾達（Baltard）家族之間的親密關係。另一方面，在夏賽里奧描繪女性肖像的作品中，我們反而可以發現一種追求理想美的欲望，這點使得肖像畫有時並非如此得寫實，一如法國作家讓—路易‧沃瓦耶（Jean-Louis Vaudoyer）在1993年所寫：「幻想之美，包覆、浸透在現實之美中。」這點的確存在於夏賽里奧的部分女性肖像畫作品中，比如〈貝吉歐裘索（Belgiojoso）公主〉，但值得注意的是，在其他肖像作品中，他遵守著謹慎的描繪，不為了幻想之美而扭曲真實的線條。夏賽里奧的女性肖像作品的風格並非固定不變，但遇到特殊的時機點，比如1846年的阿爾及利亞之旅，他描繪了大量當地風土民情的素描，而在這些素描中，每個輪廓幾乎都接近一種理想的形象。

在不知情的情況下，他們兩人呈現了相同的主題，我們至少可以找到一個範例，相當罕見地，這也說明了他們內在某部分的創作共通點。畫面中的男子正熟睡著，一名美麗的王妃彎身靠近他，打算給他一個美妙的親吻，在此描繪的正是法國著名詩人、

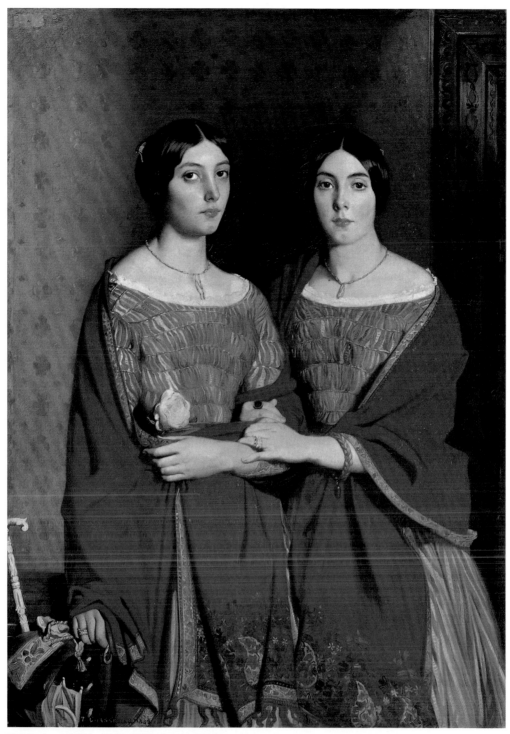

夏賽里奧　**兩姐妹／姐姐愛黛兒與妹妹阿琳娜**　油彩畫布　1843　180×135cm　巴黎羅浮宮藏
（右頁為局部圖）

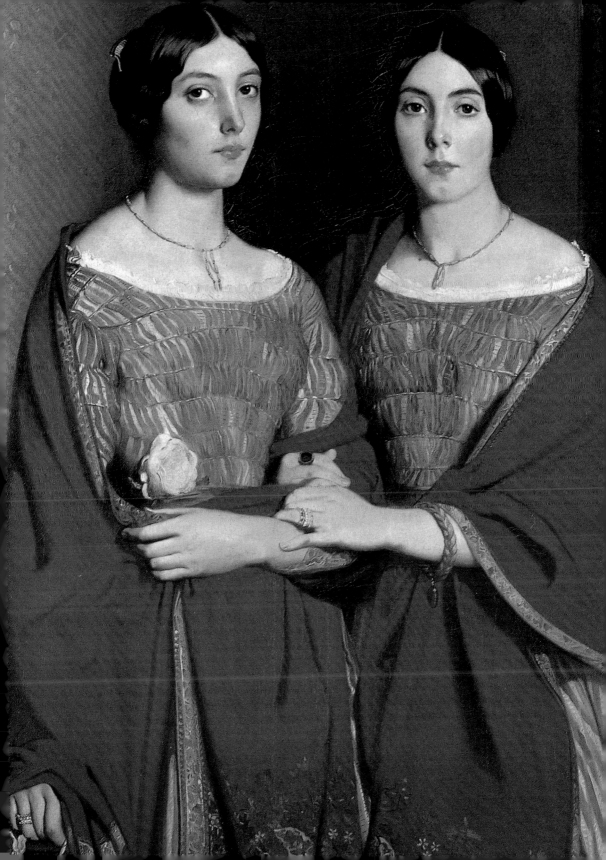

夏賽里奧　**小孩頭像**
油彩畫布　1852-53
32×25cm
紐約私人藏

夏賽里奧
**兩姐妹／姐姐愛黛兒與
妹妹阿琳娜（局部）**
油彩畫布　1843
180×135cm
巴黎羅浮宮藏
（左頁圖）

政治作家艾倫・夏提耶（Alain Chartier, 1385-1430），美麗的王妃則是瑪格麗特（Marguerite d'Écosse, 1424-45）。夏賽里奧在1840年以水彩畫完成這幅草圖，而安格爾的草圖（現存於法國蒙托邦的安格爾美術館）則是以鉛筆簡略地勾勒出場景而已。不過令人感到意外的是，主題與兩人選擇的構圖幾乎相同，尤其是左下角位置，艾倫・夏提耶和瑪格麗特的姿勢。

　　若未來的某個展覽中，能將兩位藝術家的肖像素描作品共同展出時，我們會發現一方是較詩意的，另一方則是較嚴謹的，但這兩位同時皆是富含情感的、友善的，透過對模特兒的描繪而分享他們的生活。不可否認，潛藏在他們兩位內心深處的某些部分是相互疊合，然而，就像即便他們描繪同一位模特兒，各自在作品中透露出模特兒不同的神情，這背後也說明了，安格爾與夏賽里奧，最終還是無法繼續在志同道合的藝術道路上。

回視夏賽里奧

　　1856年，泰奧多・夏賽里奧逝世後，並沒有任何美術館為他舉行回顧展，將其作品真實完整地呈現在世人面前，直到1933年，巴黎的橘園美術館才舉行了泰奧多・夏賽里奧的第一次回顧展，就像藝評家季斯塔夫・傑弗（Gustave Geffroy, 1855-1926）在1898年所寫，在缺乏研究資料的情況下，要對夏賽里奧作品有一個完整的全面概念是不太可能的。

　　此外，當時可見到的作品的狀態也是一個問題，比如典藏於羅浮宮的作品〈沐浴中的蘇珊〉，此作是1884年由愛麗絲・

歐茲所捐贈，結果被放在最昏暗的角落裡。至於其他地方對作品的保存狀況也不盡理想，比如亞維儂美術館典藏的一件〈熟睡的浴女〉，竟存放在簡陋的倉庫裡；而安置於聖讓當熱利（Saint-Jean-d'Angély）教堂的〈耶穌在橄欖園〉，則是有將近二十年的時間，始終對著一道開著窗的窗口！我們或許可以期待巴黎審計部的壁畫裝飾作品，可惜的是，經過1871年的火災後，作品不是遭毀損就是失去色彩光澤，季斯塔夫·傑弗寫道：「已經無法從畫面上辨識出太多輪廓，作品徒留一片暗沉，以及沾染著時間的霉菌點點……」世紀交替之際，在國外許多的藝術展演的推動下，透過回顧展的方式去重新發掘古典，也正是順著這波趨勢，夏賽里奧的藝術成就再度被後人提及，尤其是先反映在一些藝評著作之中，引發了對此領域關注的人的興趣，因為他們從中發現了許多先前被忽略的藝術史結晶。

看似矛盾地，審計部的大部分壁畫作品雖然付之一炬，卻也是因此，讓夏賽里奧這個名字終於再度浮現於巴黎藝壇。自1879年起，《美術雜誌》（gazette des beaux-arts）有一專欄名為「藝術與探索」，有關夏賽里奧作品修復的消息後來陸續被刊載於此。1881年12月24日，為慶祝第一

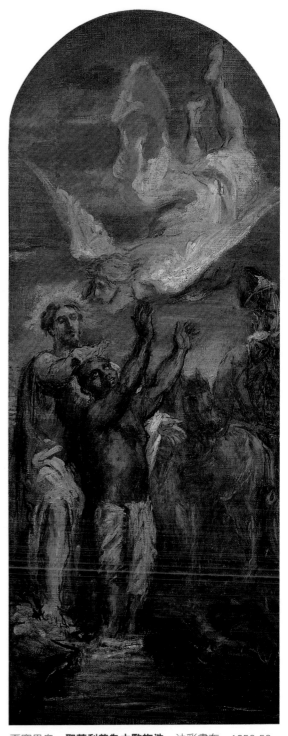

夏賽里奧　**聖菲利普為太監施洗**　油彩畫布　1852-53
70×26cm　巴黎小皇宮美術館藏

夏賽里奧　**聖方濟・沙勿略為印度人施洗**
油彩畫布　1852-53
70×32cm　巴黎小皇宮美術館藏（左圖）

夏賽里奧
聖方濟・沙勿略為印度人施洗　油彩畫布
可能為1854
81×43cm　巴涅爾一德比戈爾薩利美術館藏（右圖）

階段的展開，文章上提到：「他們開始卸下這批偉大的精采作品，以便移到更合適、安全的地點。」十年後，在同樣的專欄上，介紹了艾里・德洛涅（Élie Delaunay）、李奧・波納（Léon Bonnat）、朱爾・勒費布夫何（Jules Lefebvre）這三位藝術家著手進行將壁畫轉移到畫布上的工作。直到1898年年初，艾里・德洛涅的學生，藝術家阿西・赫農（Ary Renan）發表文章公開對這些努力給予高度讚賞，二月份時他又寫了另外一篇文章，提到：「二十五年來，後人終於首次向泰奧多・夏賽里奧的藝術成

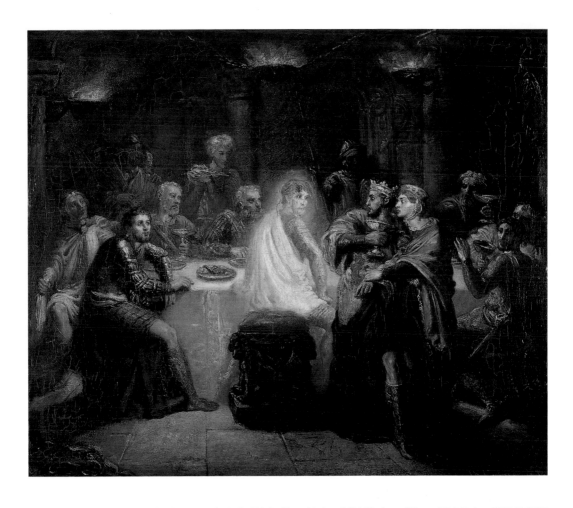

夏賽里奧　**班戈的鬼魂**
油彩木板
54×64cm　1854
漢斯美術館藏

就表達致敬。」這一年出現了許多相關文獻，比如季斯塔夫・傑弗在　月份開始發表相關文章、阿西・何農二月份亦在《美術雜誌》發表重要文章、瓦勒貝・夏維亞（Valbert Chevillard）在《傳統與現代的藝術檢視》雜誌上發表了兩篇文章、侯傑・馬克斯（Roger Marx）同樣地也發表了兩篇文章，其中一篇針對審計部的作品，另一篇則涉及新的討論議題——石版畫；知名的藝評家、詩人侯伯・德・孟德斯鳩伯爵（Robert de Montesquiou）那一年亦出版了一本著作，其中有一個章節完全在討論夏賽里奧的作品。種種這些將1898年交織構成了「泰奧多・夏賽里奧之年」，可見藝術作品的研究與分析，同樣可以造就藝術家的歷史與命運，夏賽里奧的名字藉此再度散發了光芒。

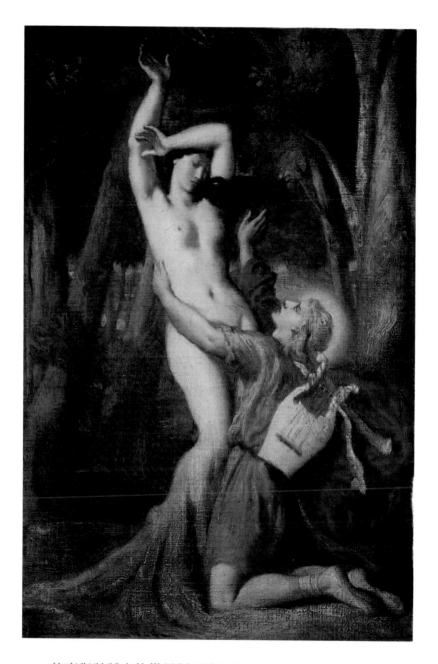

夏賽里奧
阿波羅與黛芙妮
油彩畫布
53×35cm　1845
巴黎羅浮宮藏

　　故事與神話中的世界對夏賽里奧而言是那般美妙，季斯塔夫
‧傑弗寫道：「動人心弦的是，在這些殘存的畫作中，在這些瘋
狂的植物景致中，那些自由的鳥兒象徵著一種態度——即藝術家
身上那經過深思熟慮的、美好的精神。」現典藏於羅浮宮的作品
〈阿波羅與黛芙妮〉，描繪阿波羅跪在雙腳已經變成月桂樹的黛

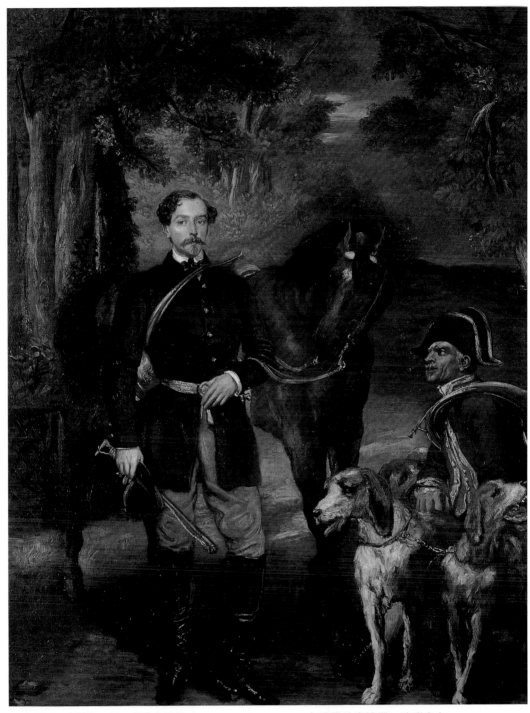

夏賽里奧　**奧斯卡・德・宏奇古伯爵（Oscar de Ranchicourt）準備外出狩獵**　油彩畫布　1854
116×90cm　蘇黎士畫商華特・費辛斐特（Walter Feilchenfeldt）藏（右頁為局部圖）

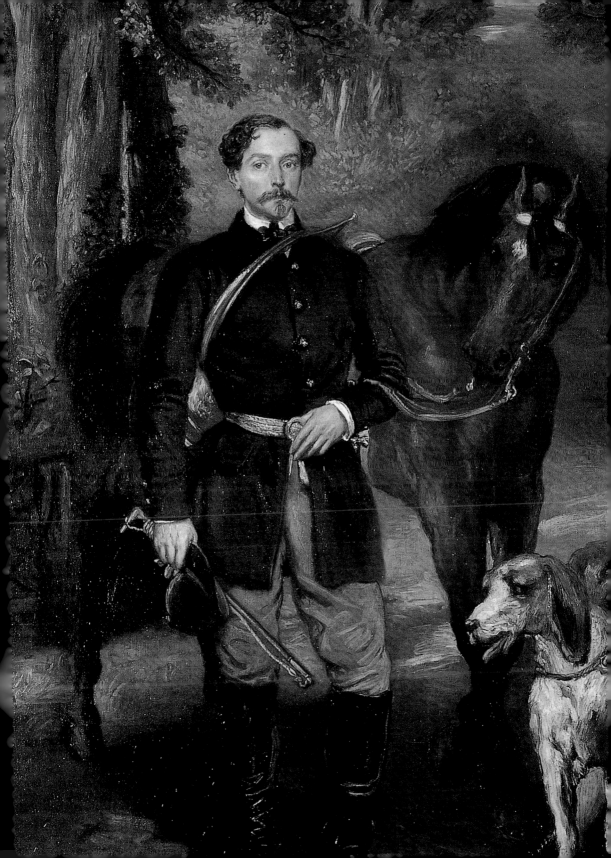

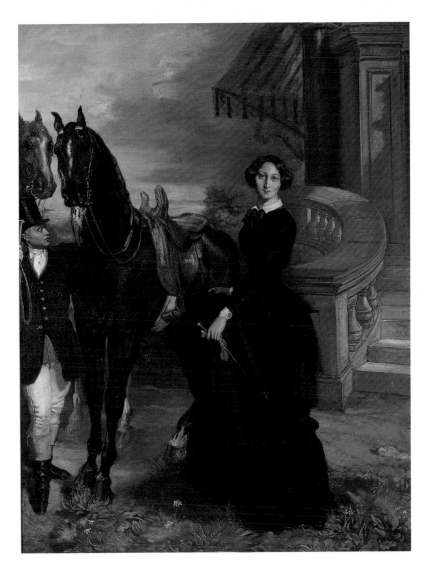

夏賽里奧　**德・宏奇古
伯爵夫人準備外出狩獵**
油彩畫布　1854
116×90cm
蘇黎士畫商華特・費辛
斐特藏
（右頁為局部圖）

芙妮腳邊，以此作為例，容易與象徵主義常見的題材〈年輕男子
與死神〉混淆不清，古斯塔夫・摩洛在1865年以一幅〈年輕男子
與死神〉參展沙龍展，年輕男子身後是一少女，她其實是死神的
象徵，而男子左手所持的月桂冠則是人生成就的象徵。

　　上述所提的相關研究都僅是一些專文而已，真正第一本完
全研究泰奧多・夏賽里奧的專題著作，則要等到1893年，由瓦勒
貝・夏維亞所寫的《一位浪漫主義畫家，泰奧多・夏賽里奧》。
然而，瓦勒貝・夏維亞其實並非一名藝術史學家，除了這本著作

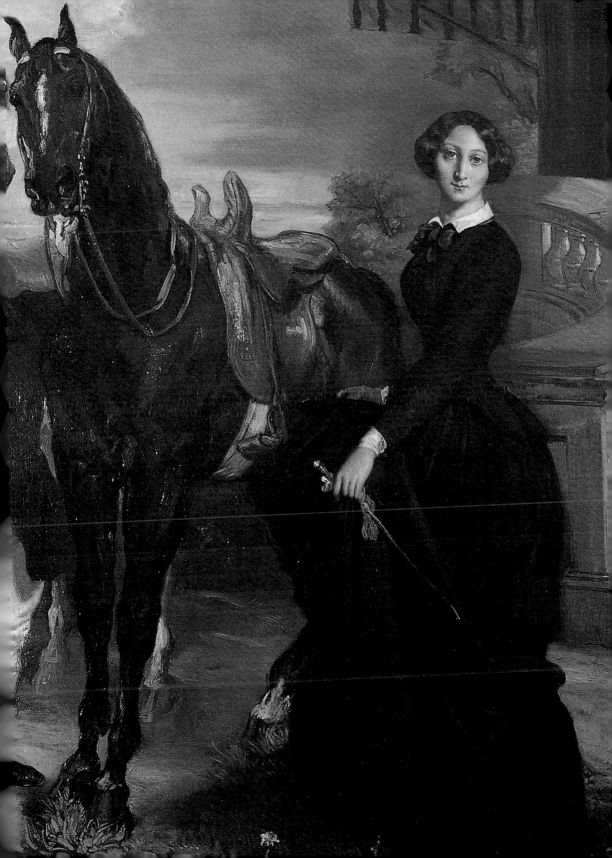

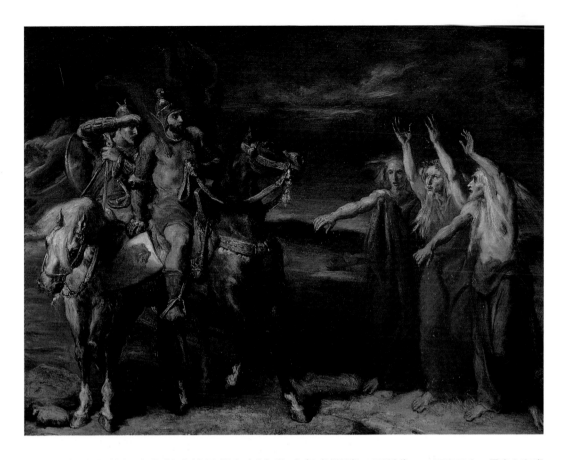

之外，他出版的絕大部份書籍是供年輕女孩或兒童閱讀。至於為何會寫那本著作？當他身處在慘遭火災毀損的審計部舊址時，發現奇蹟似地逃過祝融侵蝕的壁畫，這讓他感動不已。《一位浪漫主義畫家，泰奧多‧夏賽里奧》一書中並沒有太多的配圖，但可看到複製於1835年的夏賽里奧肖像的銅版畫，而在缺乏呈現夏賽里奧畫藝的情況下，相對地，夏賽里奧對藝術的想法與話語便佔據了更多份量，但總體來說，這本著作或許帶有太多作者個人主觀的印象與想法了。出版後不久，便遭到藝術史學家雷歐斯‧貝內迪（Léonce Bénédite, 1856-1925）的嘲諷：「這位勇敢的瓦勒貝‧夏維亞，一名優秀的銀行行員與輕小說作家，藉著與夏賽里奧家屬的關係，有機會將這些文件（部分可說相當珍貴）整理出版，因而成為『第一位』而聲名大噪，真是打擊了為著各種美學著作而含辛茹苦埋首的學者們。」

夏賽里奧　**馬克白和班戈遇三女妖**
油彩木板　1855
72×90cm
巴黎奧塞美術館藏
（右頁為局部）

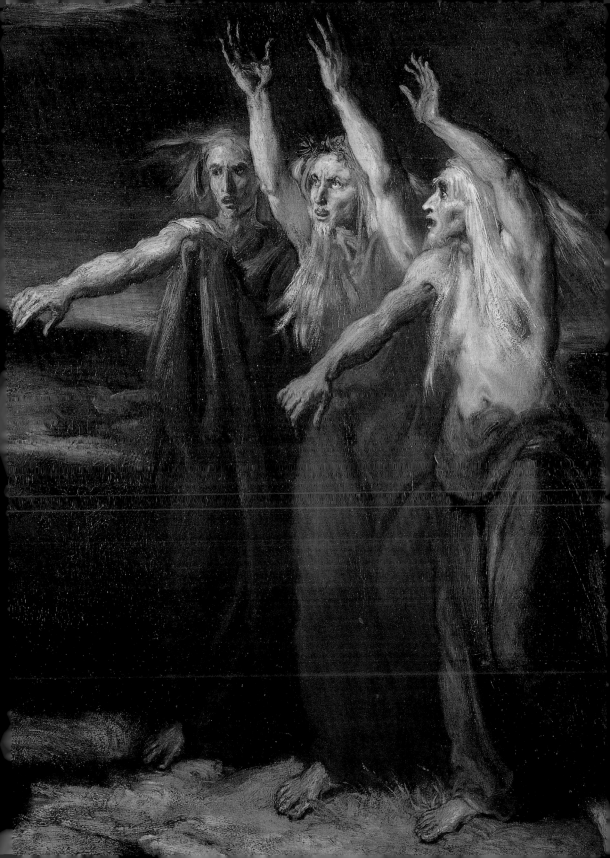

夏賽里奧　**奧古斯都大帝於西班牙**　油彩畫布　1855-56　136×121cm　浮翁美術館藏
（右頁為局部圖）

的確，該書的許多部分都脫離了傳統專書的書寫模式，比如他描述了在一個雷雨天參觀亞維儂美術館的經歷，原本是隨著館長前往倉庫取出一幅林布蘭的作品，結果在簡陋的倉庫中發現了夏賽里奧的〈熟睡的浴女〉。此外，夏維亞依然保持了他對敘述故事的高度興趣，比如他把在審計部舊址感受到的情景，比喻成「一位年輕女性親吻了她的孩子」，至於描寫藝術家本身，他則用「童年早熟的恩惠」來形容。同時代的其他作家，如埃和迪亞（Heredia）、都德（Daudet）、赫農（Renan）等人，經常將自身對象徵主義的感受與反思，注入在筆下人物的個性之中。雖然沒有特別提起，但夏維亞在此書的開端提道：「一位陷入愛情的希臘牧羊人，戴著玫瑰花冠，身旁有飛翔的白鴿。」如此描述很容易讓人聯想到方才所提，古斯塔夫・摩洛在1865年所繪的〈年輕男子與死神〉。但透過種種舉例，不難猜想到在夏維亞的描寫中，夏賽里奧無疑是一位充滿魅力的畫家，擁有與生俱來的詩意與溫柔的靈魂。

　　不意外地，這樣的一本著作也為其他作家帶來靈感，比如侯伯・德・孟德斯鳩伯爵所著《特權之堂》之中的一個章節「愛麗絲與阿琳娜」（這同時也是夏賽里奧一件作品的名稱）。他對夏維亞在書中以乏味的評論描述作品〈兩姐妹／姐姐愛黛兒與妹妹阿琳娜〉而感到不滿，比如夏維亞寫道：「這對姊妹好像註定一輩子獨身，因為她們既沒有美貌也沒有財富。」侯伯・德・孟德斯鳩直接批評道：「對於高尚尊嚴的純潔，他（夏維亞）的評論真是可怕得平庸。」不過，同時也有其他作家對夏維亞的努力表達肯定。侯伯・德・孟德斯鳩伯爵自身對象徵主義文本相當熟悉，比如他從〈兩姐妹〉一作中，注意到阿琳娜的手腕戴著一只「以頭髮編織並帶有憂傷感的手環」，「這個編織環就像古斯塔夫・摩洛的一幅美麗畫作〈奧爾菲〉（Orphée）中少女頭上的髮編」，在此可看到，對照的方法不是「進入摩洛的作品，須先從夏賽里奧的作品著手」，而是相反之道。侯伯・德・孟德斯鳩伯爵還提到：「畫面上雋留了兩名動人而沉默、無從猜測的神祕人

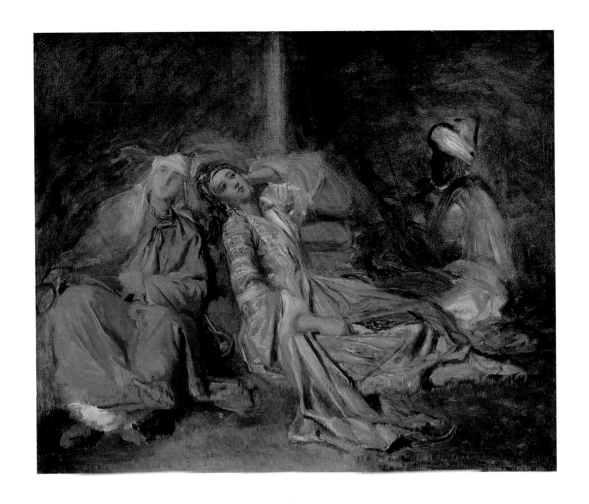

夏賽里奧
內宮閨房一景
油彩畫布　1856
55×66.5cm
巴黎羅浮宮藏

物，帶著無法言說的愛情而逝去。」

　　由於各種關於泰奧多·夏賽里奧的論述，夏賽里奧的作品再度受後人重視，然而夏維亞所謂的「一位浪漫主義畫家」，不足以完全代表那曾經出現於19世紀中葉沙龍展的夏賽里奧。藝評家泰歐菲·高提耶（Théophile Gautier）的評論在夏維亞的書中被大量引述，夏維亞認為他們之間的友誼始終帶有「熱切與妒忌」，而且這有時讓夏賽里奧感到不自在；侯伯·德·孟德斯鳩則認為，這股「不自在感」很自然地逐漸被其他的畫作或文字給淡化了。儘管雷歐斯·貝內迪在1897年舉行了一場東方主義藝術家群展，卻難以從中突顯夏賽里奧藝術成就的重要性。另一方面，夏賽里奧深受兩大藝術權威派別——安格爾與德拉克洛瓦的

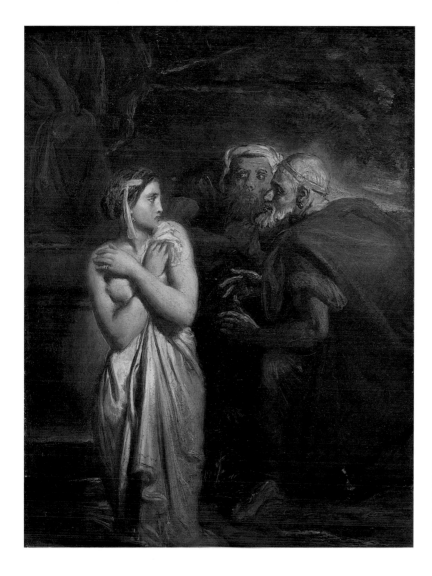

夏賽里奧
蘇珊與兩名老人
油彩木板　1856
40.5×31.5cm
巴黎羅浮宮藏
（右頁為局部圖）

影響，這點已經被過度強調而失去了重要性，假使要再次強調這點的話，也應當從另外的視角切入，才足以梳理出新的意義。

　　如今，夏賽里奧的多數作品展示於羅浮宮、奧塞美術館內，日日等待著被後人欣賞與景仰，在眾所熟悉的兩大流派：新古典主義與浪漫主義之間，在安格爾與德拉克洛瓦之間，這個過渡地帶存在著值得被發掘與探討的更多面相，夏賽里奧的存在、夏賽里奧的藝術成就便是其中一道耀眼光芒。

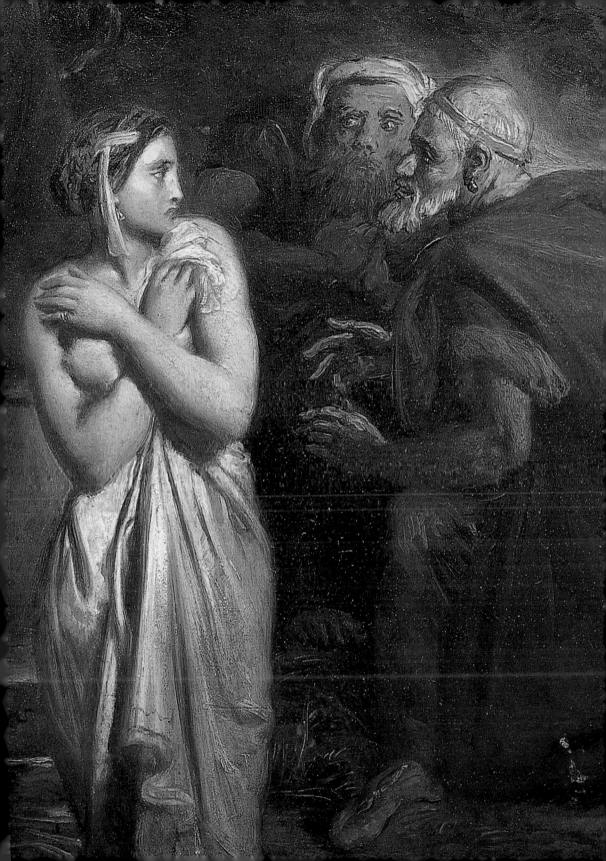

泰奧多・夏賽里奧 年譜

Théodore Chassériau

Félix Bracquemond
夏賽里奧肖像　鋼筆畫
1893

夏賽里奧
**父親，貝納・夏賽里奧
肖像**　油彩畫布
1836
巴黎羅浮宮藏（下圖）

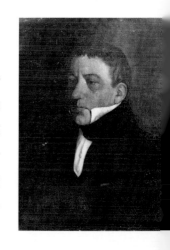

1819　○歲。九月二十日出生於法屬聖多明哥（Saint-Domingue，
　　　即現今的海地），是貝納・夏賽里奧（Benoît Chassériau）
　　　與瑪麗—瑪德蓮（Marie-Madeleine）的第五個孩子，自小
　　　身體微恙，家裡共有七個小孩，但最小的兒子保羅出生後
　　　不久便夭折了。泰奧多・夏賽里奧的父親曾隨法國軍隊遠
　　　征埃及與聖多明哥，年僅十九歲時已被任命負責兩個省份
　　　的行政工作要務，後來成為一名外交行政官並涉及一些商
　　　業往來。泰奧多・夏賽里奧的母親是聖多明哥人，來自一
　　　個富裕的地主家庭。

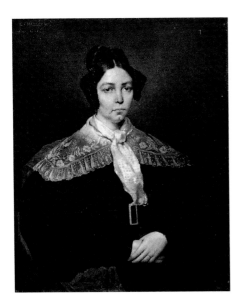

夏賽里奧
母親，瑪麗－瑪德蓮
油彩畫布　1030
巴黎羅浮宮藏

1820　一歲。十二月五日，貝納・夏賽里奧帶著全家大小離開聖多明哥，踏上返回法國的旅程。

1821　二歲。一月九日，貝納・夏賽里奧一家抵達法國西邊的布雷斯特港（Brest），二月二十日則抵達了巴黎，從此之後，泰奧多・夏賽里奧一生再也沒有回去過聖多明哥。

1826　七歲。一八二六年至一八三〇年間，貝納・夏賽里奧被海軍部外派到小安地列斯群島的聖多馬島（Saint-Thomas）擔任商事裁判官，他應該是在十一月離家，並於十二月二十六日從布雷斯特港前往聖多馬島。十一、十二月間，從家人之間的書信來往可以確定他們已經看出泰奧多在繪畫上的天份，在父親的家書中，經常提到泰奧多的素描，並鼓勵兒子將這些作品寄給他，對泰奧多的天份非常肯定與讚揚。

1828　九歲。這一年夏天，泰奧多在法國北部的海港城市加萊（Calais）度過了三個月，並且以23法郎賣出自己的一幅素描。九月，泰奧多和弟弟歐內斯特（Ernest）開始上學接受教育。該年年底到隔年年初，夏賽里奧一家從卡迭路搬到普羅旺斯路。

1829　十歲。六、七月間，貝納・夏賽里奧離開聖多馬準備返回法國。泰奧多結識了二十五歲的戴芬娜・德・吉哈丹，她成為泰奧多日後創作的「繆思」之一。十二月，母親帶著十九歲的愛黛兒前往南特與貝納・夏塞里會合，三人再度啟程前往聖多馬，在巴黎的長子費德里克則擔負起照顧泰奧多、阿琳娜與歐內斯特的責任，費德里克又把弟妹們安置於卡迭路的公寓內，三位鄰居太太協助他們打理生活。

1830	十一歲。瑪麗─瑪德蓮與愛黛兒本來應該是隨貝納・夏賽里奧在聖多馬待上一陣子，不料沒幾個月，夏賽里奧太太便帶著愛黛兒返回法國，在四月二十四日抵達。這年年初，泰奧多因為在寄宿學校無法隨心所欲地畫畫而感到悶悶不樂，這種情況一直持續到九月，某天放假回到家中，費德里克嚴肅地與泰奧多進行溝通，這時泰奧多向哥哥表示，自己想要成為畫家，想進入安格爾畫室學習。透過遠親阿莫里─杜瓦的引介，因為他當時已經在安格爾畫室學習，泰奧多如願進入了安格爾畫室學習。某天，畫室進行人體繪畫課程時，安格爾站在泰奧多的作品前，要求其他學生過來觀摩，甚至還稱讚道：「這孩子將成為繪畫界的拿破崙。」
1831	十二歲。貝納・夏賽里奧自聖多馬返回法國。泰奧多在六月時描繪了一幅父親的肖像素描。
1833	十四歲。十月份，泰奧多進入藝術學院學習，值得注意的是，該年羅馬大獎的前三名得獎者，全出自於安格爾畫室。
1834	十五歲。安格爾在十二月離開巴黎前往羅馬，擔任該地的法國學院院長一職，巴黎畫室不得不暫時關閉，這讓泰奧多角逐羅馬大獎的期望落空。做為安格爾最優秀的學生，安格爾自然邀請泰奧多前往羅馬，可惜夏賽里奧家的經濟狀況無法讓此行成真，因為當時貝納・夏賽里奧正經歷一段事業低潮期，他被迫離開聖多馬，並被任命為波多黎各名譽行政官，意即一個不支薪的職位。
1835	十六歲。開始與風景畫家普洛斯貝・馬希拉有所來往，並在該年描繪了一幅馬希拉的肖像畫。
1836	十七歲。年初，泰奧多在聖奧古斯汀路（la rue Saint-Augustin）上租了一間小工作室，準備為沙龍展而努力作畫。三月一日，四件肖像畫入選沙龍展，泰奧多的名字終於首次亮相於沙龍展上，並於四月獲頒該類別第三名的

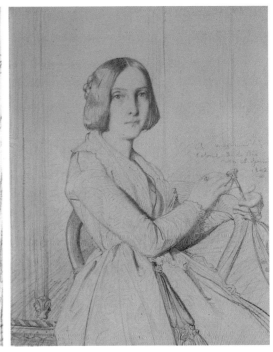

夏賽里奧
女孩像
素描畫紙　1840
私人藏（左圖）

夏賽里奧
女人像
素描畫紙　1842
私人藏（右圖）

殊榮。泰奧多開始接獲歷史肖像畫的委任工作，比如複製1680年的〈法蘭索‧德拉羅什福柯〉的肖像畫。

身體因屠弱而引起了一些健康問題。七月中旬，離開巴黎前往加爾省（Gard）的維奈德探訪朋友，並於八月離開維奈德前往馬賽，因為泰奧多的表哥費德里克‧夏賽里奧當時在馬賽擔任建築師，並爭取到一些肖像畫的工作想請泰奧多負責。泰奧多抵達馬賽後，透過表哥的關係結識了一些政商名流。

八月中，在巴黎的哥哥費德里克寫信告知泰奧多搬家一事，並告訴泰奧多他會努力幫忙找一間離家近一點的畫室，但這並不容易，直到隔年一月，泰奧多才找到新的畫室空間。泰奧多在馬賽待了滿長的時間，直到十月才返回巴黎。十一月時，人在羅馬的安格爾透過雕刻家朋友賈多（Gatteaux）的協助，以賈多之名邀請泰奧多描繪一幅習作油畫，泰奧多因為正著手準備沙龍展而拖到1938年才完成。

1837 十八歲。三月一日，作品〈路得與波阿斯〉入選沙龍展，另一作〈船難〉則遭到拒絕。四月，接獲歷史肖像畫的複製工作，比如複製16、17世紀的〈杜瓦大法官〉肖像，獲得了150法郎。五月底、六月初，為了參加好友奧斯卡‧德‧宏奇古伯爵的婚禮而前往法國北部的里爾（Lille），並在那裡描繪了十二幅宗教題材的素描小作贈送給新人。由於人已經身在法國北部，泰奧多利用了這個機會前往比利時、荷蘭旅行。

1838 十九歲。二月份的沙龍展審查中，兩件作品〈聖母〉、〈以利沙讓書念婦人的兒子復活〉皆慘遭拒絕。該年描繪了一幅〈穿工作服的自畫像〉（現典藏於羅浮宮）。約在四月期間，泰奧多結識了藝術家保羅‧什瓦狄耶‧德瓦多莫與作家泰歐菲‧高提耶，並且再次搬到另一處畫室空間。

1839 二十歲。雖然前一年兩件參展作品都遭到拒絕，泰奧多依然繼續參展，三月一日以〈沐浴中的蘇珊〉、〈從海中誕生的維納斯〉亮相於沙龍展上，並引起了觀眾的高度興趣。展覽結束後，泰奧多希望政府能夠典藏〈沐浴中的蘇珊〉一作，可惜未能如願。十一月，來自沙龍展主辦單位（內政部）的委託，希望泰奧多能在一八四○年的沙龍展上展出〈耶穌在橄欖園〉與〈宮女〉，然而泰奧多並沒有完成〈宮女〉一作，而是描繪了一幅名為〈戴安娜與雅克特翁〉的作品，結果此作受到評審的拒絕。

1840 二十一歲。三月的沙龍展僅展出〈耶穌在橄欖園〉一作。七月一日，泰奧多終於如願啟程前往義大利，與好友亨利‧勒曼（Henri Lehmann）一起在馬賽上船。初抵羅馬後，勒曼拜訪了老師安格爾，但泰奧多是否一同前往則不得而知，不過泰奧多倒是拜訪了好友保羅‧什瓦狄耶，後來三人一同前往拿坡里等地遊歷。

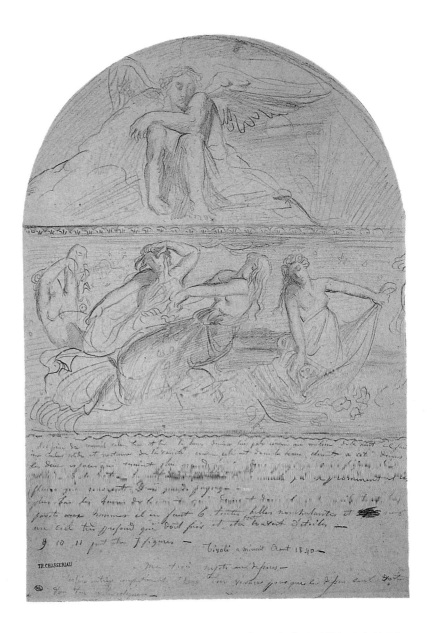

夏賽里奧
習作
素描畫紙　1840
巴黎羅浮宮藏

八月二十四日，返回羅馬後不久，泰奧多拜訪了安格爾，並在家書中寫道：「經過與老師安格爾一段夠長的討論之後，我看清了事實，我們永遠都處不來……」這趟義大利之旅中，泰奧多期勉自己不要僅是描繪素描習作，他積極地找尋繪畫肖像的機會，也因此讓勒曼產生了一些誤會。此外，他完成了明尼克‧拉寇戴神父的肖像，泰奧多自己

夏賽里奧
正在打扮的以斯帖
素描畫紙　1841
巴黎羅浮宮藏

對此感到滿意，羅馬的藝術家朋友們也給予讚賞，不過神
父似乎不太認同此作。

1841　二十二歲。約在一月底，泰奧多返回到巴黎。三月在沙龍展
　　　展出三件作品，其中包括〈多明尼克‧拉寇戴神父〉、〈拉
　　　圖蒙布何女爵〉，從中可看出他卓越的繪畫才華。五月初，
　　　安格爾自羅馬返回巴黎。五月底泰奧多完成〈杜貝黑夫人與
　　　女兒們〉的素描肖像畫。六月，〈多明尼克‧拉寇戴神父〉

夏賽里奧
女人習作
素描畫紙　1841-43
巴黎羅浮宮藏

一作在盧昂美術館展出。八月接獲巴黎聖
梅里教堂的壁畫裝飾委託案。

1842　二十三歲。三月的沙龍展上，在「風
俗」類別展出〈正在打扮的以斯帖〉，
「歷史」類別則展出〈特洛伊人〉、
〈耶穌自十字架上下來〉，這一年的沙
龍評審名單可看到安格爾的名字。四、
五月間，泰奧多開始為聖梅里教堂的工
作進行草圖習作。十月底、十一月初，
美國的法國行政官通知費德里克他們已
收到泰奧多的作品〈沐浴中的蘇珊〉。
十一月底，泰奧多不慎摔倒，所幸並無
大礙。十二月，聖梅里教堂的工作暫時
告一段落，但教堂要到隔年的十一月才對大眾開放，除了
泰奧多之外，阿莫里—杜瓦亦是這項委任工作的另一名受
邀畫家。

1843　二十四歲。三月以作品〈兩姐妹／姐姐愛黛兒與妹妹阿琳
娜〉參加沙龍展。十一月初，聖梅里教正式對外開放，但
阿莫里—杜瓦的部分仍尚未完成。十二月二十七日，費德
里克在寫給托克維爾伯爵夫人的信中，極力為泰奧多爭取
審計部的壁畫委任繪製案。

1844　二十五歲。一月初，審計部梯廳的壁畫裝飾案曾經遭到拒
絕。三月以〈耶穌在橄欖園〉一作參加沙龍展，獲「歷
史」類別第二名獎牌，作品在幾年後由內政部典藏。六月
時藝術學院院長才正式通知泰奧多，內政部將以三萬法郎
的預算邀請泰奧多進行審計部梯廳的繪製工作，於是泰奧
多開始描繪大量的習作草圖。九月二十七日，貝納·夏賽
里奧自殺身亡，逝世於波多黎各，對泰奧多打擊甚深。

1845　二十六歲。一月獲審計部梯廳工作的第一次酬勞，金額為

三千法郎。三月，一件肖像作品〈阿里邦・汗枚〉入選沙
龍展，但另一件〈克麗奧佩特拉之死〉卻慘遭拒絕，泰奧
多甚至將此作毀壞，只留下了原作的版畫。沙龍展展出期
間，泰奧多獲阿里邦・汗枚的邀請，並將於隔年前往阿爾
及利亞的君士坦丁。十一月，巴黎奧德翁劇院院長波卡
吉（Bocage）邀請被沙龍展評審忽略的優秀藝術家們展出
作品，泰奧多參加了該次活動，展出作品〈阿波羅與黛芙

夏賽里奧　**習作**
1844-48　素描畫紙
75×75cm
巴黎羅浮宮藏

妮〉（作品後來加上一八四六的日期）。針對審計部的工作，泰奧多在年底要求內政部支付該年度尚未核撥的四千五百法郎。十二月前往楓丹白露附近進行了一趟短暫旅行。

1846 二十七歲。一月底獲審計部梯廳工作的第二次酬勞，金額為四千法郎。由於審計部梯廳工作過於繁重，泰奧多便放棄參展該年的沙龍展。四月二十五日，前往里昂參加巴黎藝術家協會的聚會活動。五月三日離開巴黎，準備前往阿爾及利亞。五月六日、七日，抵達亞維儂和亞爾，八日抵達馬賽，十日與一名海軍同行從馬賽啟程前往阿爾及利亞的斯基克達港（舊名為菲利普維爾），十一日順利抵達阿爾及利亞的君士坦丁，並在家書中提到：這是一個既美麗又新奇的國度，宛如進入《一千零一夜》的故事之中……。六月十七日，抵達阿爾及爾，借宿於表哥費德里克家中。直到七月初離開阿爾及爾的這段旅程中，泰奧多一邊體會這處異國的風景與文化特色，一邊描繪了大量的速寫、素描，最後約在七月中旬返抵巴黎。六月期間獲審計部梯廳工作的第三次酬勞，金額為四千法郎。十月則獲第四次酬勞，金額為四千法郎。

1847 二十八歲。三月，作品〈猶太安息日〉遭沙龍展評審拒絕。四月與九月分別獲審計部梯廳工作的第五次、第六次酬勞，總共的金額為七千五百法郎。十二月初，結識了卡巴胥醫生，並描繪了其女兒的肖像畫。

1848 二十九歲。一月六日，波恩・努維畫廊舉行藝術家協會群展，泰奧多展出〈從海中誕生的維納斯〉。一月二十二、二十三日左右，泰奧多初次認識愛麗絲・歐茲。一、二月畫室搬遷至佛修路二十八號，當時許多藝術家經常聚集在該區。至於這一年的沙龍展，泰奧多將作品〈猶太安息日〉稍加修改之後再次將此作送審，順利入選沙龍展，此

外同時亦展出〈卡巴胥小姐〉肖像畫。在雨果出版的《隨見錄》中，諷刺調侃了泰奧多，不僅說泰奧多其貌不揚，更說泰奧多的繆思女神們總是些上了年紀的太太，比如貝吉歐裘索公主、瑪麗‧達古、戴芬娜‧德‧吉哈丹等人。愛麗絲‧歐茲因為雨果對泰奧多的攻擊，而對泰奧多產生了憐憫之心。

二月二十二日，工人和學生上街遊行，聚集一起納喊，要求推行改革，他們高唱「馬賽曲」，並在街上燃燒雜物，拉馬丁成立了臨時政府，建立法蘭西第二共和國，十二月時，拿破崙三世當選第二共和國總統。

三月，泰奧多要求內政部支付他審計部梯廳工作剩餘未付的酬勞。新上任的國家美術館館長容宏在藝術學院召開會議，為未來的沙龍展評審名單進行改選，被沙龍展評審接受、否決達十年的泰奧多終於揚眉吐氣，因為這次他被名列在評審名單之中。四、五月間，泰奧多參加共和國總統肖像的繪畫競賽，雖然寄了草圖到藝術學院，卻未能進入第二階段。七月，曾於一九四四年沙龍展展出的作品〈耶穌在橄欖園〉獲內政部以一千五百法郎購藏後，並於十二月運往蘇雅克的聖瑪麗教堂典藏。

歷經四年的醞釀，十一月二十一日，審計部正式開放給大眾參觀，泰奧多邀請了許多好友前去欣賞他的巨作。古斯塔夫‧摩洛在參觀之後，返家對父親說：「我想要創作令人難忘的藝術，那絕非是學校裡教的藝術。」十二月底，哥哥費德里克被提拔為海軍部的海事與殖民部門主管。

1849　三十歲。二月底，因審計部的款項而與行政部門起爭執，泰奧多表示內政部尚未完全付清三萬法郎的全額，但根據行政紀錄，該筆款項已全數支付完畢。四、五月間參加藝術家協會的群展。六月一日，《藝術家》雜誌刊登了泰奧多描繪的泰歐菲‧高提耶的肖像素描。八月初，藝術

學院院長致函給泰奧多，告知他創作一件來自內政部的委託案，金額為六千法郎，泰奧多於隔年完成了〈熟睡的浴女〉一作，畫中描繪的其實是愛麗絲·歐茲，作品於一八五〇年沙龍展展出，並被典藏於亞維儂美術館。

1850　三十一歲。一月三日，內政部致函給公共建設部，建議由泰奧多負責羅浮宮一樓「黛安娜廳」的壁畫裝飾，一月六日，公共建設部在回信中說明目前該區已無空間供泰奧多作畫。七月初，泰奧多完成亞歷西斯·德·托克維爾的肖像畫。八月二十一日，出席在拉雪茲神父公墓舉行的巴爾札克的葬禮。接下來的幾個月期間，泰奧多曾經透過朋友爭取羅浮宮裝飾案的機會，但主要還是得靠費德里克的遊說，最後的條件是，泰奧多必須與Duban合作，而且所有草圖需先經過審查，好不容易得到此機會，最後卻還是在隔年的十月無疾而終。十二月三十日，沙龍展破例在冬季舉行，並將兩屆（1850、1851）結合在一起，泰奧多共展出作品八件，包括巨作〈阿拉伯騎士將死者抬起〉。

年底，泰奧多與愛麗絲·歐茲的關係決裂，起因是某天愛麗絲在畫室裡看到泰奧多當年在安格爾畫室描繪的一幅畫，畫面畫的是葛雷柯的作品。儘管他拒絕，愛麗絲依然堅決要把畫取走。接著泰奧多在愛麗絲家再度看到此作，一陣怒火中燒，竟拿起刀子把畫給毀了，為這段可能維持兩年的感情劃下句點。

1851　三十二歲。一月，泰奧多描繪了知名哲學家特拉西之子——維多·特拉西的肖像。一月二十一日，接獲藝術學院的正式通知，說明內政部以八千法郎的預算邀請泰奧多描繪一件作品。此外，大約從七月開始，泰奧多展開了在巴黎聖洛克教堂的壁畫裝飾工作，並且幾乎投入了所有的時間。九月，〈熟睡的浴女〉一作運抵亞維儂美術館。十月五日，泰奧多致函給藝術學院院長，他提道：一月初來自

內政部的委託案有些變動，加上羅浮宮一樓「黛安娜廳」的壁畫裝飾案的無疾而終，提議為巴黎魯萊聖斐理伯教堂描繪大型壁畫，除了原本應該支付的八千法郎之外，另還須支付七千法郎，總金額為一萬五千法郎，這項工作根據建築師判斷，至少應該支付四萬法郎。可見泰奧多為了實現這項大型計畫，主動以較低金額的代價去爭取。十一月十五日，泰奧多以六件作品參加波爾多「藝術之友協會」群展，其中四件為非賣品。

1852　三十三歲。四月一日的沙龍展上，泰奧多展出三件作品，包括〈阿拉伯的部落首領們相互挑釁〉，展出不久後，泰歐菲・高提耶首次針對泰奧多的美學觀發表了語帶批評的評論。六月二十六日，藝術學院院長正式致函通知泰奧多為魯萊聖斐理伯教堂描繪壁畫，主題為「耶穌自十字架上下來」。七月，泰奧多獲教堂裝飾案的第一次款項，金額為兩千法郎。八月底、九月初，泰奧多前往特拉西家做客。十月，參加勒阿弗爾（Le Havre）的一個群展，並將一件作品以一百八十法郎的金額賣給勒阿弗爾美術館，該月另獲教堂裝飾案的第二次款項，金額為一千法郎。

1853　三十四歲。五月十五日，泰奧多以三件作品展示於沙龍展上，並獲得榮譽評價。五月，獲教堂裝飾案的第三次款項，金額為兩千法郎。五月底，國務部部長致函給泰奧多，表示國務部將以七千法郎購藏他的沙龍展作品〈溫泉浴場〉。七月，瑞查（Ricard）將軍致函給皇家美術館總館長烏韋克爾克伯爵（comte de Nieuwerkerke），表示希

夏賽里奧　**習作**
1852　素描畫紙
巴黎羅浮宮藏

望購藏〈溫泉浴場〉一作，八月初，館長回信說明，將軍提出的預算不足以購藏此畫，該作品在沙龍展中是最吸引人的亮點。八月十一日，泰奧多寫信給藝評家梅西，希望兩人能有一段訪談，好讓泰奧多能夠「聊一些東西」。八月開始為〈高盧人的抵抗〉描繪大量習作與草圖。十一月五日，作品參加波爾多的「藝術之友協會」群展，由於魯萊聖斐理伯教堂的工作量過重，因此僅展出了兩件作品。十一月底，古斯塔夫・摩洛給友人的書信中透露出他對泰奧多所抱持的崇拜之情。

1854　三十五歲。二、三月間，泰奧多完成了為魯萊聖斐理伯教堂描繪的兩幅作品。五月，國務部購藏〈溫泉浴場〉一事產生了一些微妙變化，這件事情似乎是私底下進行的，因為沒有明確的文件紀錄。七月，獲教堂裝飾案的第四次款項，金額為四千法郎。九月間，或許因為過於疲勞，泰奧多暫停了教堂的工作。十月，獲教堂裝飾案的第五次款項，金額為一千五百法郎。十一月十二日，以作品〈龐貝的溫泉浴場〉參加波爾多「藝術之友協會」群展。

1855　三十六歲。三、四月間，泰奧多向梅西表達自己對萬國博覽會評審的憤怒，因為作品〈班戈的鬼魂〉遭到拒絕。五月十五日，萬國博覽會開幕，泰奧多展出舊作〈溫泉浴場〉、〈阿拉伯的部落首領們相互挑釁〉、〈阿拉伯騎士將死者抬起〉、〈沐浴中的蘇珊〉，以及新作〈高盧人的抵抗〉。六月二十九日，戴芬娜・德・吉哈丹逝世，泰奧多出席了隔日在蒙馬特墓園舉行的葬禮。教堂的壁畫進度一度延宕，當局甚至派人調查此事，根據調查結果，泰奧多依然於七月十六日領取了魯萊聖斐理伯教堂一案的餘款，並將教堂的壁畫工作結束，可惜，他的這項教堂裝飾案並未引起太多關注。

七月，瑪麗・康達居薩納（Marie Cantacuzène）公主對泰奧

Baron Arthur Chassériau
夏賽里奧哥哥費德里克
的兒子

夏賽里奧居家一隅
（左頁圖）

多產生好感，兩人互動密切。十月底，經萬國博覽會評審票選，決定頒發「歷史」類第二名獎牌給泰奧多，不過亨利・勒曼同時名列也在第二名，但卻在十一月六日變成第一名，為此泰奧多感到相當氣憤，甚至拒絕領獎。十二月底，以兩件「馬克白」系列作品繼續參加波爾多「藝術之友協會」群展。

1856　三十七歲。三月一日，〈溫泉浴場〉一作暫時典藏於巴黎的盧森堡美術館中。克萊蒙費朗（Clermont-Ferrand）市長致函藝術學院部長，表示市政府願意購藏泰奧多展於萬國博覽會的〈高盧人的抵抗〉，不過此提議未獲通過。七月底，艾米耶・德・吉哈丹（Emile de Girardin）為紀念妻子逝世週年，邀請喬治桑撰文，並請泰奧多描繪一幅戴芬娜・德・吉哈丹的素描肖像。精神伴侶瑪麗・康達居薩納公主搬遷至法國西南的比亞里茲（Biarritz），並在信中提及她對泰奧多健康狀況的擔憂，多次邀請泰奧多前往比亞里茲。八月，泰奧多似乎面臨了財務危機，因為他把家具賣給義大利畫家阿貝托・帕西尼，此外，他和瑪麗始終在書信往來中討論兩人之間的感情狀況。由於身體狀況走下坡，且出現黃疸症狀，泰奧多在八月底前往比利時的溫泉之都斯巴休養了幾天，並在九月五日抵達法國北部的濱海布洛涅。泰奧多大約在九月中旬回到巴黎，這時他的健康狀況已經亮起紅燈，十月初病情惡化，請來當時知名的醫生阿蒙・圖索卻為時已晚，十月八日上午，泰奧多逝世於家中，享年三十七歲。十月十日在蒙馬特墓園舉行葬禮。

國家圖書館出版品預行編目資料

夏賽里奧Chasséria / 何政廣主編；李依依編譯.
-- 初版. -- 臺北市：藝術家, 2014.05
　　面；　17×23公分. -- (世界名畫全集)

ISBN 978-986-282-130-5(平裝)

1.夏賽里奧(Chassériau, Théodore, 1819-1856)
2.畫家 3.傳記 4.法國

940.9942　　　　　　　　　　103009448

世界名畫家全集

夏賽里奧 Chassériau

何政廣 / 主編　　李依依 / 編譯

發行人　何政廣
主　編　王庭玫
編　輯　林容年
美　編　柯美麗
出版者　藝術家出版社
　　　　台北市重慶南路一段147號6樓
　　　　TEL：（02）2371-9692～3
　　　　FAX：（02）2331-7096
　　　　郵政劃撥：01044798 藝術家雜誌社

總經銷　時報文化出版企業股份有限公司
　　　　桃園縣龜山鄉萬壽路二段351號
　　　　TEL：（02）2306-6842
南部區域代理　台南市西門路一段223巷10弄26號
　　　　TEL：（06）261-7268
　　　　FAX：（06）263-7698

製版印刷　欣佑彩色製版印刷股份有限公司
初　版　2014年5月
定　價　新臺幣480元

ISBN　978-986-282-130-5（平裝）
法律顧問　蕭雄淋